目錄

本書特別推出透視與構圖的基礎，從基礎知識開始講解，並提供步驟練習圖。

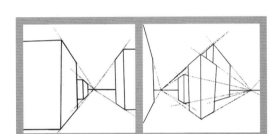

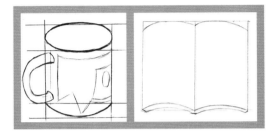

LESSON1 透視的基礎

LESSON2 運用透視與角度

LESSON3 構圖的基礎

LESSON4 單幅漫畫構圖表現

前言

看漫畫的時候就會發現，好的漫畫作品不僅需要人物美型具有吸引力，人物的透視和場景的表現也相當重要。因為這不光是為了說明人物所處的環境位置，更是一種環境語言，所以我們不能忽略一幅好的漫畫作品中透視和場景的表現哦！

在一個畫面中要將角色放在什麼位置上，要怎樣選取空間讓角色動起來呢？這些構圖問題是不是困擾你很久了呢？

漫畫不是一張單幅畫稿便能完成的東西，它可是由各種各樣的插圖連接起來的一個完整的故事哦。藉由這本書，我們可以來瞭解透視、場景還有構圖對漫畫人物的影響。

請從下一頁開始，好好加油與練習吧！

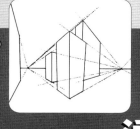

LESSON 1
透視的基礎

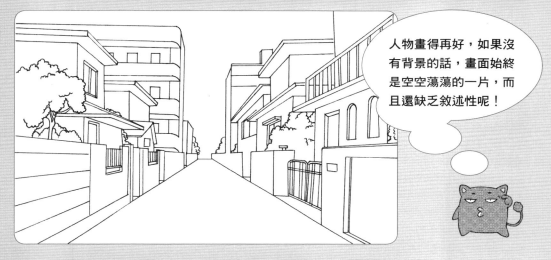

人物畫得再好，如果沒有背景的話，畫面始終是空空蕩蕩的一片，而且還缺乏敘述性呢！

要畫出背景真的有那麼困難嗎？要如何動手畫呢？
從下一頁開始，讓我們學習畫背景的基礎——透視的基礎，一步一步掌握繪製背景的訣竅。

一、水平線

1. 什麼是水平線

一說到畫背景，就令你感到茫然嗎？只要先瞭解水平線，就容易瞭解背景的畫法了哦！

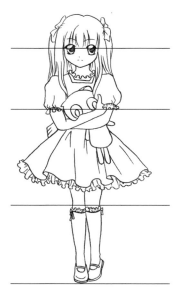

隨著水平線位置的變化，大地的寬廣度也隨之變化。

◀ 水平線在人物腳部的下方。

什麼是水平線？
向水平方向望去，天和水面交界的線即為水平線。也泛指水平面上的直線以及和水平面平行的直線。

什麼是視平線？
視平線是透視的專業術語之一，簡稱H.L，就是與畫者眼睛平行的水平線。
視平線決定被畫物的透視斜度。被畫物高於視平線時，透視線向下斜；被畫物低於視平線時，透視線向上斜。

視平線

2. 水平線的上下移動

將左圖的人物放入右圖的背景中，水平線上下移動，就會使畫面的焦點產生變化。讓我們來看看以下這幾種情況吧！

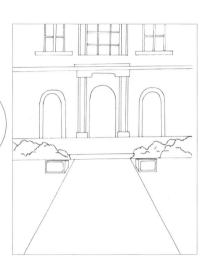

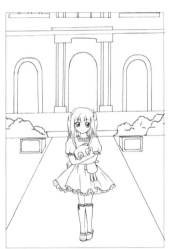

水平線在頭部或以上
這種構圖經常出現在漫畫的對話場景中，人物為背景留出寬闊的空間。

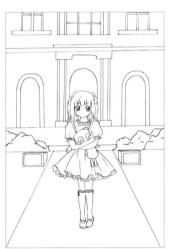

水平線在腰部或以上
這種構圖經常用來表現人物的全身特寫。將水平線定在人物的腰部位置，畫面的焦點就在人物的身上了。

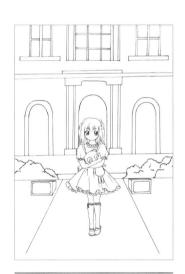

水平線在腰部以下
這種構圖一般用來表現背景的深入。視線的焦點容易集中在背景上，讓人不由自主的留意背景上有些什麼。

二、一點透視

1. 一點透視與平面的區別

◉ **正方形**

平面 ←

上圖左邊的是平面的正方形，右邊是一點透視下的正方體。
可以明顯地看出，右邊正方體的表現要立體得多。

沒有添加虛線的圖
↓

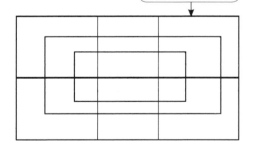

添加了虛線後，圖片看起來有縱深的感覺
↓

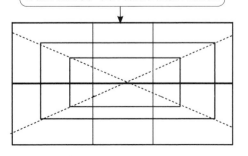

◉ **正方體的一點透視**

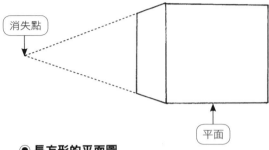

消失點

平面

◉ **長方形的平面圖**

← 平面

◉ **長方體的一點透視**

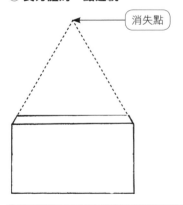

消失點

一點透視的特徵
橫線與水平線平行，縱線與水平線垂直。
消失點只有一個，表現物體向遠處延伸的線或面都起源於一個消失點。

2. 消失點

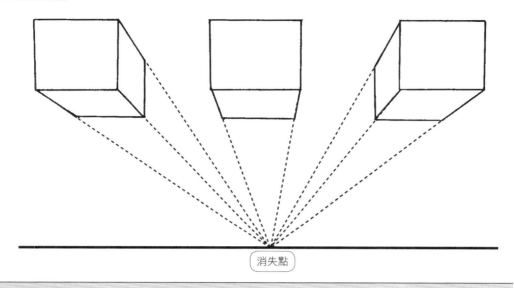

消失點

什麼是消失點？

所謂消失點，就是畫面上所有延伸的線最終彙集的點。選擇一個消失點繪製畫面，叫「一點透視繪圖」；選擇兩個消失點繪製畫面，叫「兩點透視繪圖」；選擇多個消失點繪製畫面，叫「多點透視繪圖」。

◉ 利用消失點進行透視繪圖的步驟

1 在平視（非仰視也非俯視）的平行透視鏡頭畫面中，確定水平線及消失點的位置。消失點在畫面對角線的交點上。

2 拉出線段。一點透視中，所有縱深面的縱深線段向消失點消失，前後線段與鏡頭畫面的水平邊框線垂直，水平面的前後線段與鏡頭畫面的水平邊框線平行，垂直面的左右線段與鏡頭畫面的水平邊框線垂直。

消失點

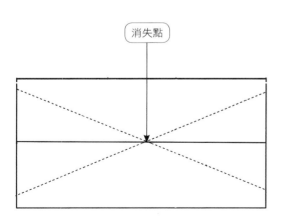

消失點

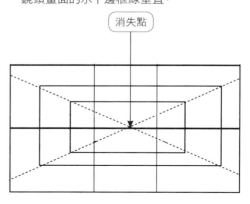

3. 縱深的表現

場景的縱深一般都是利用透視技法來表現，一點透視、兩點透視或多點透視都能表現出場景的縱深。消失點的遠近確定了透視角度的大小，即縱深的深淺。

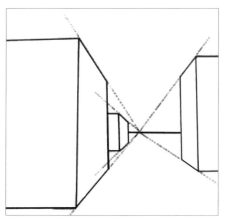

▲一點透視

▲兩點透視

右圖是一張一點透視的室內客廳圖。
透過一點透視表現出這個場景的縱深，物體變得立體起來。

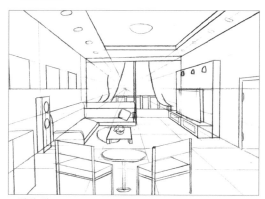

▲消失點

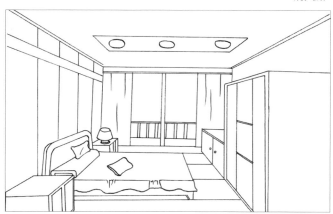

同樣的，左圖的房間也使用了一點透視。
將各個物件和整個房間的縱深表現出來。

4. 畫法

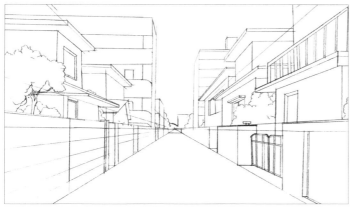

1 找出水平線和水平線上唯一的一個消失點,然後在照片或圖片的參考下,從消失點延伸出景物的線條,一個基本的場景草圖就這樣出現在眼前了。

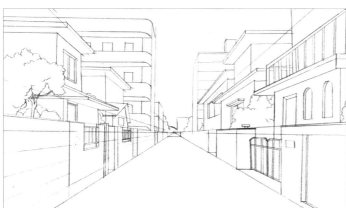

2 修飾出景物的細節和圓角。給近處的房子添上窗子、門牌等細節上的裝飾,並將遠處稍顯呆滯的四方形房屋修飾出圓角,整個畫面變得更加精緻。

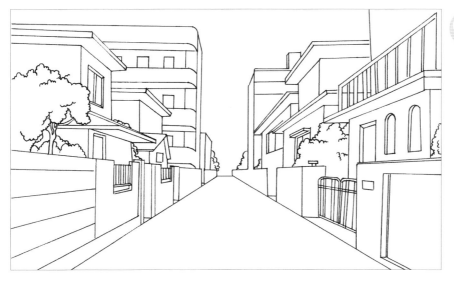

3 將完成的草稿擦去多餘的雜線,添上墨線,成為一張完整的小區街景圖。

練習

一、找出左圖的透視點，並在右邊的方框中確定位置相同的透視點。

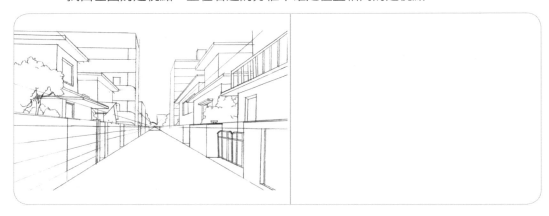

二、從找出的透視點，參照左圖拉出線條，形成一點透視的建築。

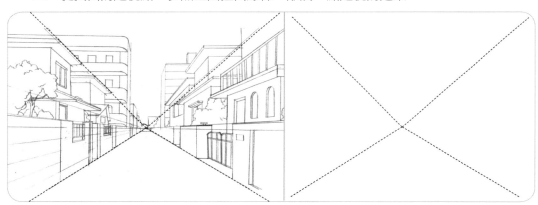

三、參照左圖，修飾完成練習圖。

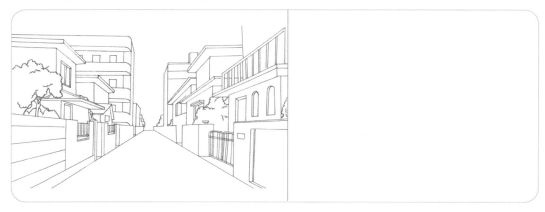

三、兩點透視

1. 消失點的位置關係

◉ **錯誤示範**

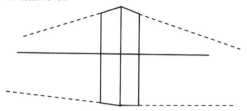

傾斜的角度不夠，使上下連線無法形成消失點。

◉ **正確示範**

傾斜的角度合適，形成消失點。

消失點　　消失點

◉ **錯誤示範**

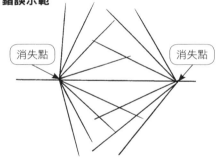

消失點　消失點

消失點太近，景物的透視角度太大，使得景物看上去不自然。

◉ **正確示範**

消失點　消失點

消失點遠近合適，景物的透視角度也大小合適，畫出的景物就會自然。

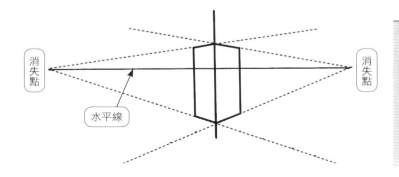

消失點　　水平線　　消失點

兩點透視是指鏡頭視線與被攝對象所成角度不是90°時的透視效果。一個矩形物體在兩點透視情況下均有兩個消失點，這兩個消失點在中心點的左右。

2. 畫法

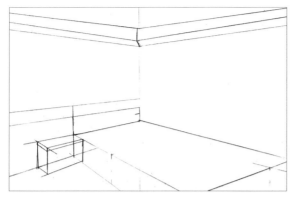

1 找出水平線和一個中心點,再定出中心點左右的兩個消失點。參照實景照片或圖片,從消失點延伸出線段,一張兩點透視的場景圖草稿基本完成。

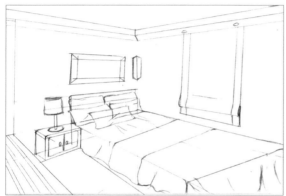

2 從兩個消失點延伸出細節的線段,形成床單、靠枕、檯燈、牆上的掛飾等等裝飾品,使畫面更為豐富。然後,為床單、靠枕、牆上的掛飾等添上皺褶,表現景物的質感。

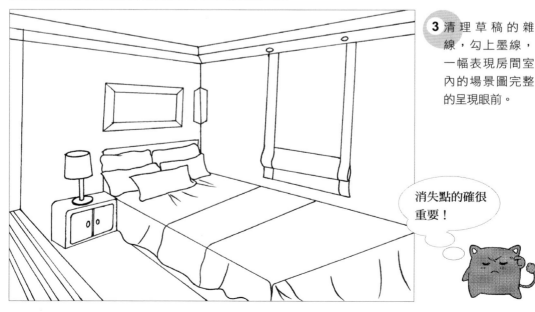

3 清理草稿的雜線,勾上墨線,一幅表現房間室內的場景圖完整的呈現眼前。

消失點的確很重要!

練 習

一、找出左圖的透視點，並在右邊的方框中確定位置相同的透視點。

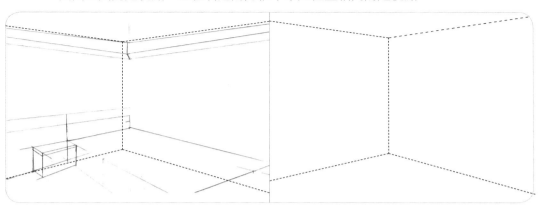

二、繪製完透視點後，參照左圖繪製出屋內的細節。

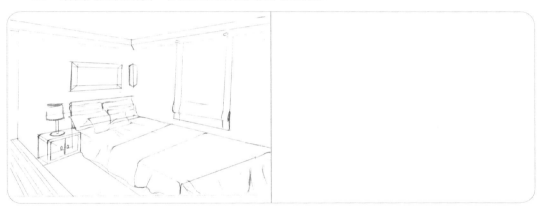

三、參照左圖，修飾完成練習圖。

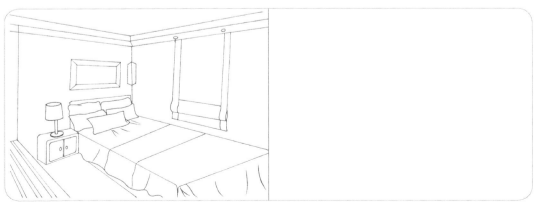

四、三點透視

1. 俯視與仰視的情況

◉ 一點透視的仰視畫法

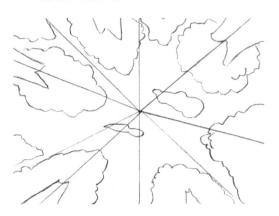

定出水平線與消失點，從消失點延伸出的幾條線段代表位於不同幾個方位的物體。以仰視的角度，在幾條線段代表的幾個方位添上樹木，消失點處就在天空中。

◉ 三點透視的仰視畫法

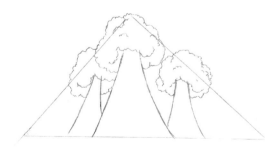

定出水平線與垂直線，並找出心點和3個消失點，從消失點延伸出的幾條線段形成三角形。以仰視的角度，在三角形的輔助下添上樹木，3個消失點中的一個位於天空。

◉ 一點透視的俯視畫法

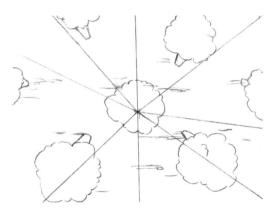

定出水平線與消失點，從消失點延伸出的幾條線段代表位於不同幾個方位的物體。以俯視的角度，在幾條線段代表的幾個方位添上樹木，消失點就在消失點所在的那棵樹樹根處的地面。

◉ 三點透視的俯視畫法

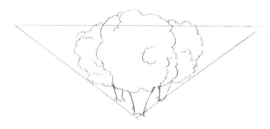

定出水平線與垂直線，並找出心點和3個消失點，從消失點延伸出的幾條線段形成三角形。以俯視的角度，在三角形的輔助下添上樹木，3個消失點中的一個位於地面。

2. 消失點的位置關係

心點：就是畫者眼睛正對著視平線上的一點。

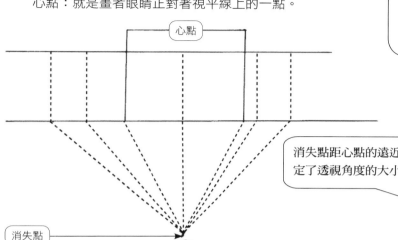

由鏡頭視點分別作兩條平行於物體兩邊的直線，這兩條直線在視平線上的投影交點，就是左右滅點，即消失點。

消失點距心點的遠近，決定了透視角度的大小。

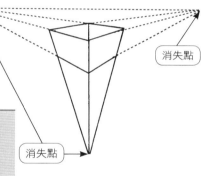

如左圖與右圖，三點透視的3個消失點都位於一個以物體心點為圓心的正圓上。

如左圖與右圖，三點透視的3個消失點，可以描繪出俯視與仰視角度的物體的三個立體面，透視角度的大小由透視點的遠近決定。

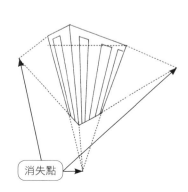

另外兩個消失點不在畫面內。

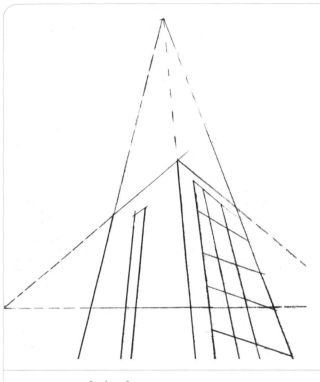

請參照左圖，找出3個消失點，並畫出簡單的仰視角度的3點透視建築體。

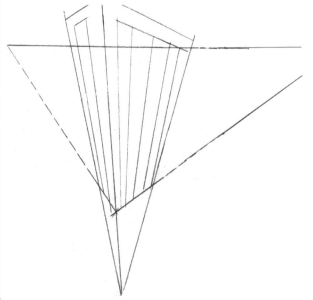

請參照左圖，找出3個消失點，並畫出簡單的俯視角度的3點透視建築體。

LESSON 2
運用透視與角度

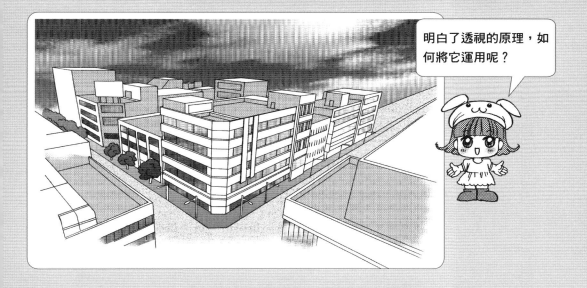

明白了透視的原理，如何將它運用呢？

想畫出各式各樣的背景和小東西？現在就來學習吧！

一、學習運用各種角度與透視

1. 室內

◉ 客廳（兩點透視）

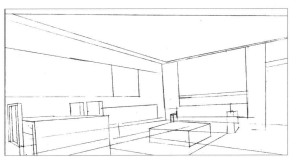

1 找出水平線和一個中心點，接著定出中心點左右的兩個消失點，參照實景照片或圖片，從消失點延伸出線段，客廳的草稿輪廓大致出來了。

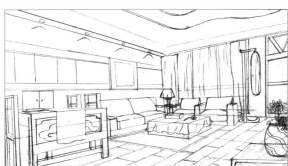

2 以兩個消失點為準，延伸出細節的線條，構成沙發、茶几、壁畫、桌椅、地板等物品的細節刻畫，讓整體畫面看上去更為豐富細緻。可參照照片或圖片來刻畫。

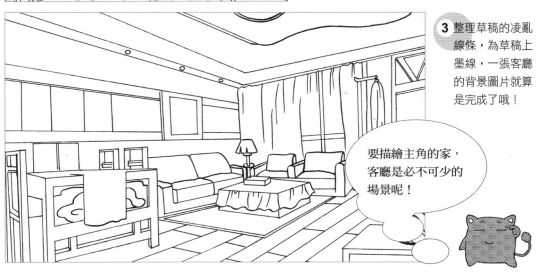

3 整理草稿的凌亂線條，為草稿上墨線，一張客廳的背景圖片就算是完成了哦！

> 要描繪主角的家，客廳是必不可少的場景呢！

◉ 臥房（一點透視）

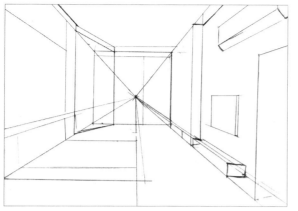

1 參照實景照片或圖片，在畫面中找出水平線和一個消失點，從消失點延伸出線段，構成房間和物品的輪廓，大致的臥房草圖的輪廓就出現了。

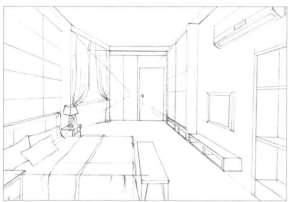

2 找出唯一一個消失點，延伸出各個物品細節部分刻畫的線條，讓整個房間和房內的物品顯得更加豐富，質感鮮明。整個細節的刻畫可參考照片或圖片，也可自己構思。

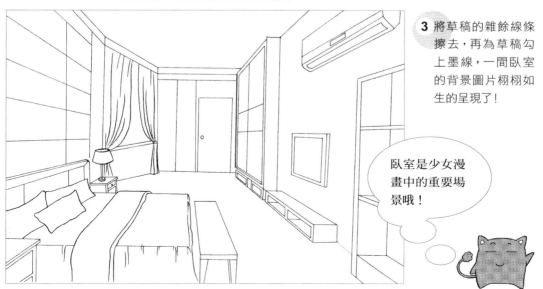

3 將草稿的雜餘線條擦去，再為草稿勾上墨線，一間臥室的背景圖片栩栩如生的呈現了！

臥室是少女漫畫中的重要場景哦！

● 教室（一點透視）

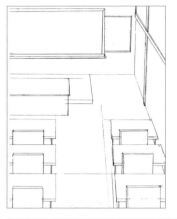 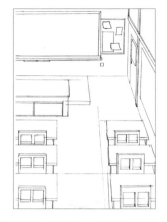

1 在動手畫之前，先找一張實景照片或圖片作為參考，首先在畫面中找出水平線和消失點，以水平線為準，從消失點延伸出線段，構成教室草圖輪廓。

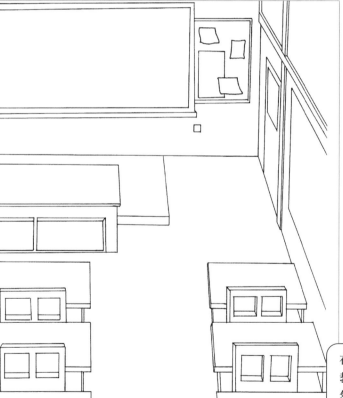

2 接著，從消失點延伸出課桌椅、黑板、講台、門窗等細節部分刻畫的線條，讓整間教室和教室的物品看上去自然真實，細節的刻畫可參考照片或圖片，也可以發揮自己的想像加上不存在的東西。

3 將草稿雜亂的線條整理乾淨，並為草稿勾上墨線，教室的背景圖片就這樣繪製完成了。

在校園漫畫中，教室的場景是必然出現的！

◉ 走廊（一點透視）

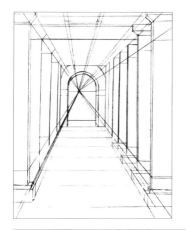
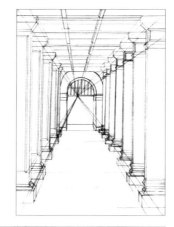

1 以實景照片或圖片作參考，首先在畫面中找出水平線和消失點，以水平線為準，從消失點延伸出線段。

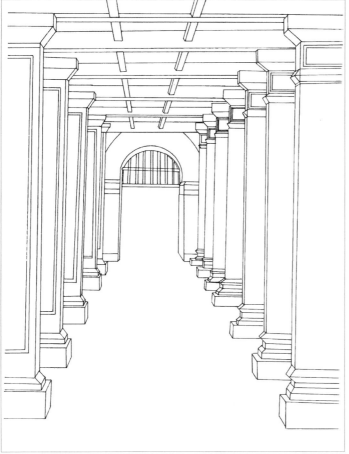

2 然後，從消失點延伸出細節部分需要刻畫的線條，讓走廊看上去不那麼單調。細節的刻畫除了增添結構的需要，也可以增加作為裝飾的細節，充分發揮自己的想像吧！

3 整理出草稿雜亂的線條，並為草稿勾上墨線，走廊的景致就這樣描繪完成了。

簡單的走廊，經過細節刻畫，也可以變得很漂亮！

◉ 樓梯（兩點透視）

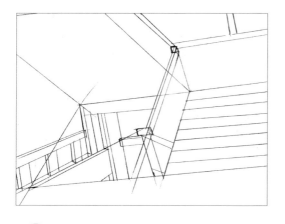

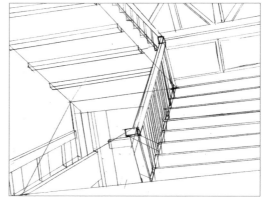

1 找一張實景照片或圖片來作為參考對象，首先在畫面中找出水平線和消失點，以水平線為準，從消失點延伸出線段，大致描繪出樓梯的輪廓形態。

2 從消失點延伸出刻畫細節部分所需要增加的線條，如樓梯扶手的欄杆、階梯的分級、窗子的細節等等，使整張樓梯的背景圖與參考圖片更為接近。

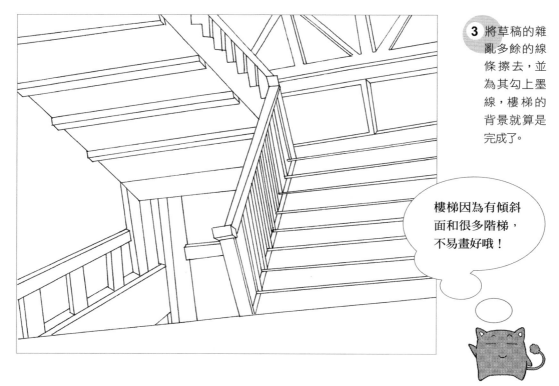

3 將草稿的雜亂多餘的線條擦去，並為其勾上墨線，樓梯的背景就算是完成了。

樓梯因為有傾斜面和很多階梯，不易畫好哦！

2. 室內物品

◉ 日常生活用品

杯子

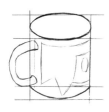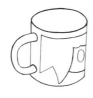

書本

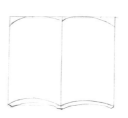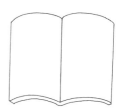

1 馬克杯是透視比較簡單的生活用品,只要先找出消失點,畫出輪廓,將輪廓修飾為透視下的圓柱體就可以了。

2 添上杯子的把手和杯身上的圖案之後,清理草稿線條,勾上墨線。

1 書本的透視也很容易把握,找出透視點,畫出直線,形成輪廓。

2 修飾出書頁翻開的弧形,整理草圖,勾上墨線。

沙發

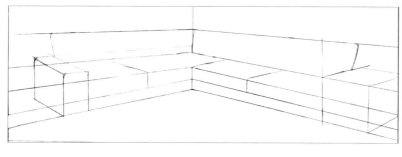

1 沙發是室內物品中最常見的日常生活用品,在畫面中找出水平線和消失點,以水平線為準,從消失點延伸出線段,構成沙發的大致輪廓。

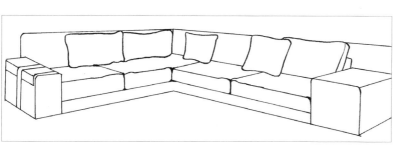

2 進行細節的刻畫,畫出圓角、添上靠墊等,注意靠墊較軟,所以不是硬四方形。勾上墨線,沙發的整體特寫圖就完成了。

沙發床

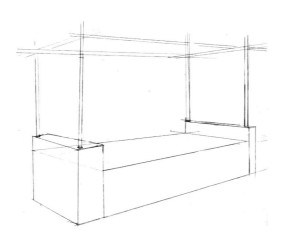

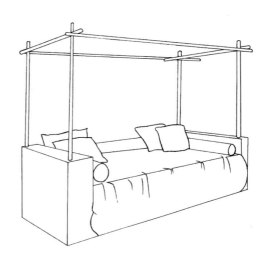

1 沙發床的描畫與床不太一樣，主要區別是它較窄較短。在畫面中找出水平線和消失點，以水平線為準，從消失點延伸出線段，構成沙發床大致輪廓。

2 床頂的床架進行細節的描繪，為沙發床添上床單、靠枕、活動的長扶手等等必要的裝飾，勾上墨線就完成了。

小牆櫃

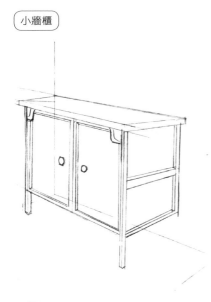

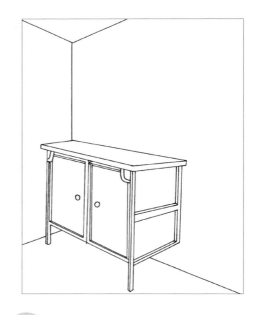

1 牆櫃就是連著牆的櫃子，所以它只有兩條櫃腳。在畫面中找出水平線和消失點，以水平線為準，從消失點延伸出線段，構成牆和牆櫃的大致輪廓。

2 對牆櫃的細節進行描繪，細緻的刻畫櫃門、櫃門把手、櫃子的層次等，清理草稿，勾上墨線，完成最後的完稿。

長櫃

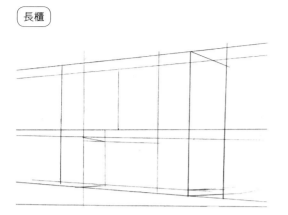

1 找一張照片或圖片作為參考,在畫面中找出水平線和消失點,以水平線為準,從消失點延伸出線段,取其中一段長度來作為長櫃的長度,完成輪廓的形態描畫。

2 參照照片或圖片,從消失點延伸出線段,對長櫃的細節進行描繪,添上櫃門、把手、裝飾的層次等等。清理草圖,勾墨線,長櫃的特寫完成。

華貴的裝飾啊!

餐桌和餐椅

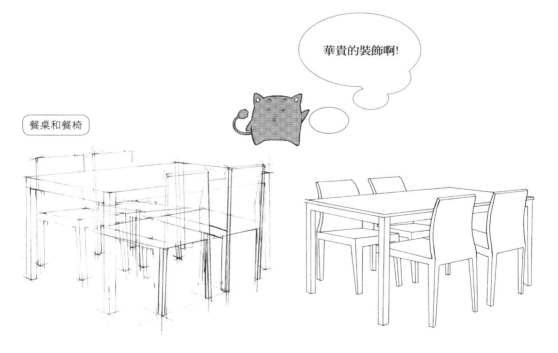

1 找一張照片或圖片作為參考,在畫面中找出水平線和消失點,以水平線為準,從消失點延伸出線段,形成餐桌和餐椅的大致輪廓的形態。

2 對桌面、桌腿、餐椅的椅背的曲線進行細節的描繪和裝飾性的修飾,表現出餐桌和餐椅的設計感曲線,避免呈現出死板的四方形。

◉ 日常家用電器等物品

電冰箱

1 以照片或圖片作參考,在畫面中找出水平線和消失點,以水平線為準,從消失點延伸出線段,大致描繪出冰箱的輪廓形態。

2 刻畫細節,修飾圓角,清理草圖的雜餘線條,勾墨線,一張冰箱的特寫圖就呈現出來了。

洗衣機

1 在畫面中找出水平線和消失點,從消失點延伸出線段,大致描繪出洗衣機的輪廓形態。

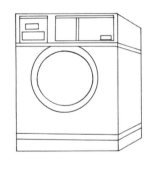

2 刻畫細節、修飾圓角、整理草圖、勾上墨線,一台洗衣機就描繪完成了。

空調

1 在畫面中找出水平線和消失點,從消失點延伸出線段,描繪出空調大致的輪廓形態。

2 刻畫細節、修飾圓角、整理草圖、勾上墨線,空調就算是完成了。

3. 室外

● 馬路

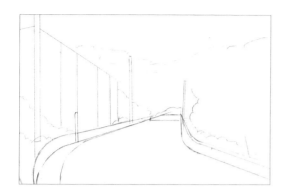 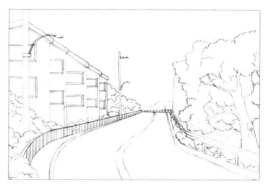

1 找一張實景照片或圖片來作為參考,在畫面中找出水平線和消失點,以水平線為準,從消失點延伸出線段,大致描繪出馬路的輪廓形態,注意將馬路表現為彎曲的,畫面會更加有鄉間小路的味道。

2 從消失點延伸出刻畫細節部分所需要增加的線條,如馬路上的單實線、樹的樹幹和樹叢、房子的屋頂和窗子、路燈等等,使整個畫面更豐富。

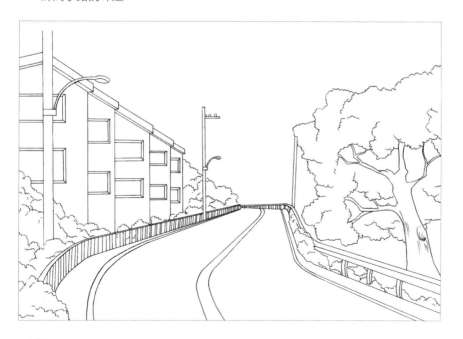

3 修飾草稿的多餘線條、上墨線,馬路的場景就這樣描繪出來了。

◉ 路口

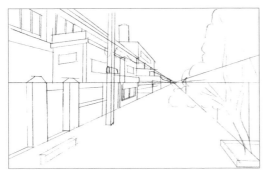

1 用一張實景照片或圖片來作參考，在畫面中找出水平線和唯一一個消失點，以水平線為準，從消失點延伸出線段，大致描繪出路口的輪廓形態。

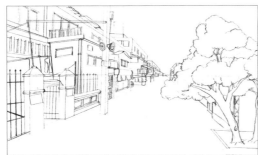

2 以水平線和消失點為準，刻畫建築以及樹木、街道上的細節，如房子的門窗、柵欄、圍牆，樹木的樹幹、枝葉等等，使整體畫面更加細緻。

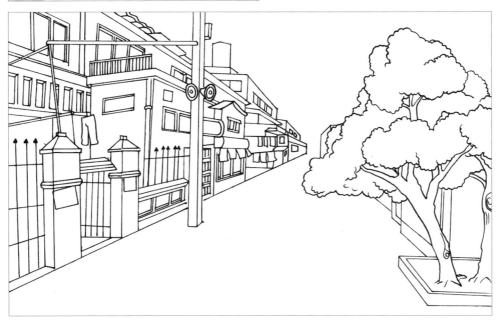

3 將草稿的雜亂線條清理乾淨，勾上墨線，路口的景色就呈現眼前了。

◉ **商業街**

1 商業街多以城市樓房建築物為主，找一張實景照片或圖片來作為參考對象，在畫面中找出水平線和唯一一個消失點，以水平線為準，從消失點延伸出線段，大致描繪出商業街的輪廓形態。

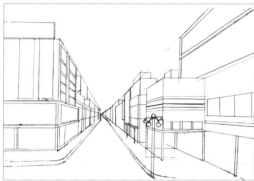

2 參照水平線和消失點，刻畫建築和街道的細節，如房子的窗戶、玻璃、商店的前門、路燈等等，使整體畫面看上去豐富有層次。

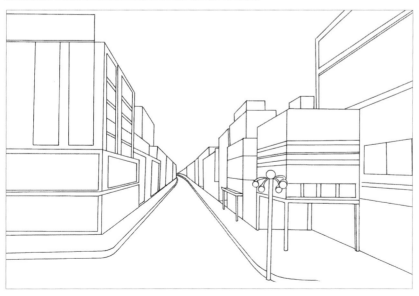

3 將草圖的雜亂線條擦掉，勾上墨線，商業街的街景就算是完成了。

● 坡道

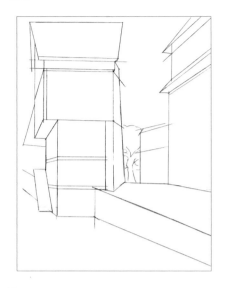

1 以實景照片或圖片作為參考,首先在畫面中找出水平線和消失點,以水平線為準,從消失點延伸出線段,構成大致的輪廓。

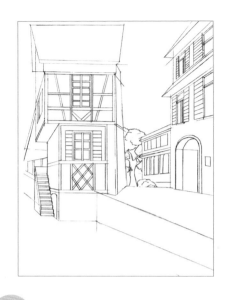

2 然後,從消失點延伸出細節部分需要刻畫的線條,讓景物看上去不單調。細節除了增添結構的需要,也可加以裝飾。

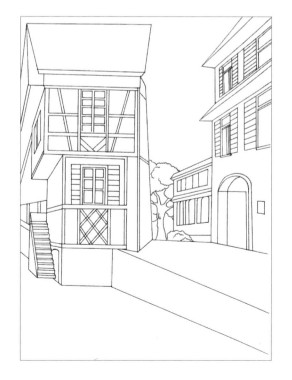

坡道一般都是一個簡單的傾斜面。
加上四周的房子和樹木可使畫面更豐富。

3 整理出草稿雜亂的線條,並為草稿勾上墨線,坡道的全景圖就這樣繪製完成。

● **住宅區**

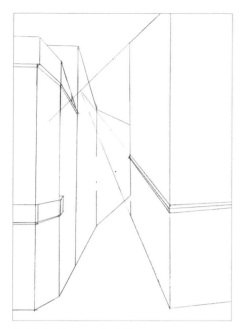

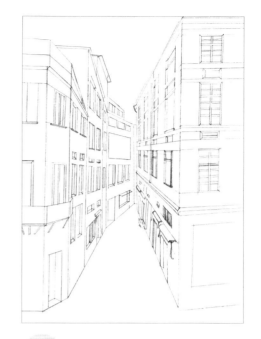

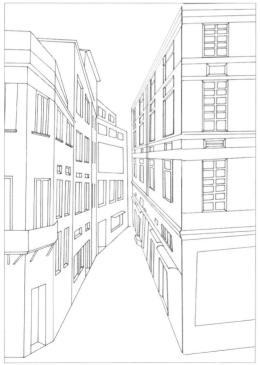

1 從資料中找一張實景的住宅區照片或圖片來作為參考對象,在畫面中找出水平線和消失點,以水平線為準,從消失點延伸出線段,構成住宅區的大致輪廓線條。

2 以水平線和消失點為準,延伸線條,刻畫樓房的細節線條,如門窗、雨棚、房子的拐角面等等,整體的住宅區一下子變得熱鬧了。

3 將草圖的雜亂線條清理乾淨,給草圖勾上墨線,一幅住宅區小巷的風景就完整的呈現了。

一種有異國風味的
住宅區街道呢!

● 學校

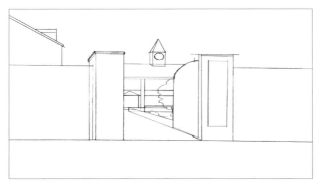

1 以一張實景的學校照片或圖片來作為參考,在畫面中找出水平線和消失點,以水平線為準,從消失點延伸出線段,構成學校大門及大門裡面的大致景色輪廓。

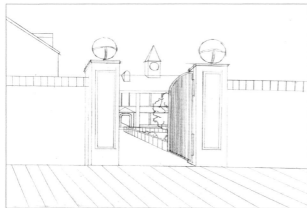

2 刻畫各個部分的細節線條,如門柱上的圓燈、學校的門牌、門裡顯出的花壇、樹木等等,單調的大門景色變得豐富多彩。

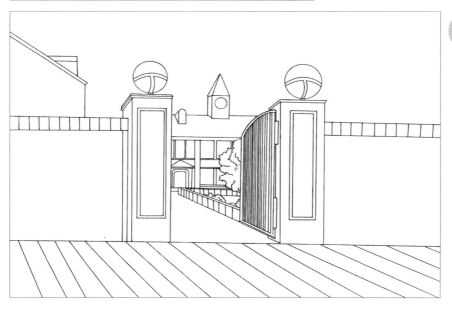

3 修飾一下草稿的多餘線條,給草稿上墨線,學校一角的景色就完成了。

練習

一、請找出上圖的透視點,並在下框中定出位置相同的透視點。

二、在確定好的透視線上繪製出建築物的大概形狀。

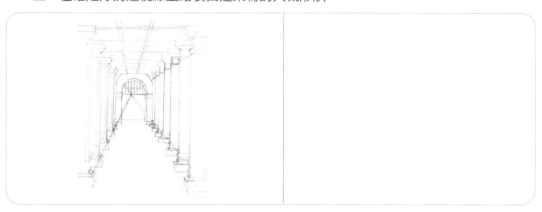

三、參照左圖,修飾完成練習圖。

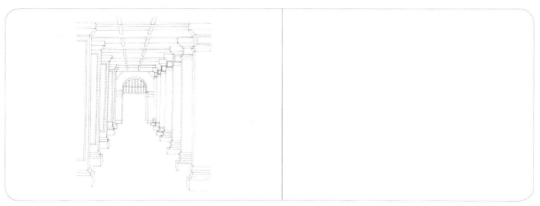

二、表現俯視與仰視的透視

1. 俯視

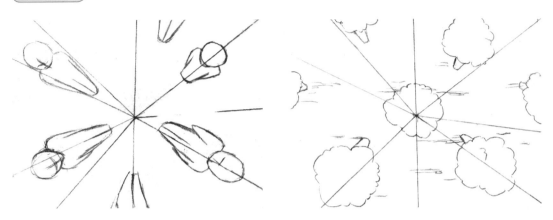

　　利用一點透視來表現俯視的角度比較容易掌握，只需要定出水平線與一個消失點，從消失點延伸出的幾條線段代表位於幾個不同方位的人物和物體。以俯視的角度，在幾條線段代表的幾個方位添上人物或樹木，消失點就在地面。

　　利用多點透視來表現俯視角度，其難度比一點透視還要大，但只要掌握住多點透視的基礎知識，其實就很容易了。首先要找出水平線、心點，以及分佈在心點兩側的消失點，然後以俯視的角度，從不同的消失點拉出不同方向的線條，構成俯視下的建築。

俯視的角度不太好
畫。但有訣竅！

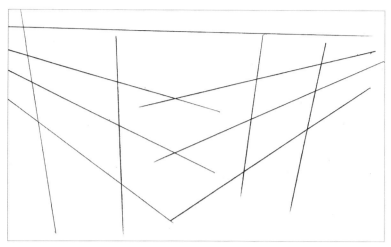

1 以一張實景的照片或圖片來作為參考,在畫面中找出水平線和消失點,以水平線為準,從消失點延伸出線段,構成簡單的輪廓線條。

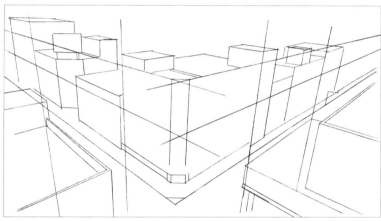

2 從消失點拉出刻畫各個部分的線條,形成大致的建築輪廓形態以及街道和建築的基本形狀。

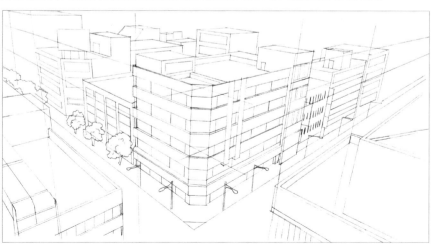

3 從消失點拉出更多的線條,刻畫出樓房的局部,使景色更細膩。

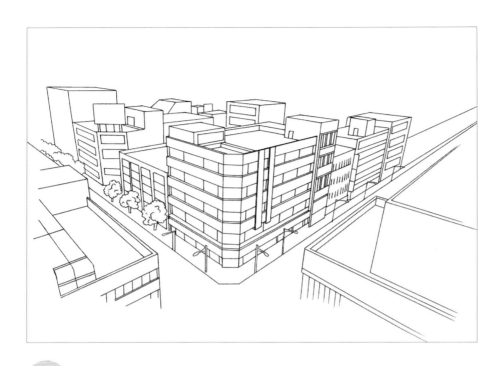

4 整理草圖的雜線，勾上墨線，一幅俯視的建築街景基本上就算完成了。

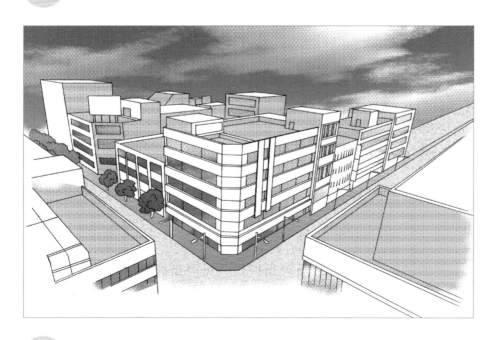

5 加上網點，表現天空、地面和陰影面的質感，使畫面更有層次。

我要學漫畫3——透視構圖篇

2. 仰視

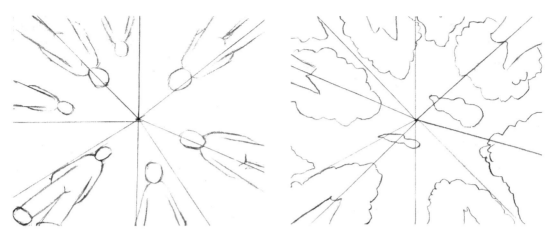

　　利用一點透視來表現仰視的角度比較容易把握，先確定出水平線與一個消失點，從消失點延伸出的幾條線段代表位於幾個不同方位的人物或物體。以仰視的角度，在幾條線段代表的幾個方位添上人物或樹木，消失點在天空。

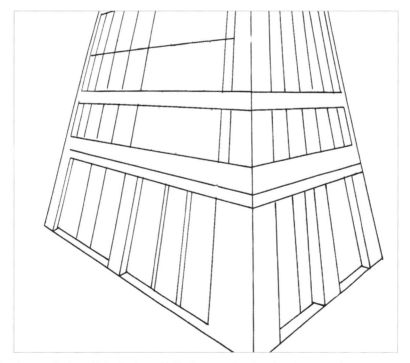

　　利用多點透視來表現仰視角度，其難度比一點透視的仰視還要大，首先需要瞭解多點透視的基礎知識。進行繪製時，先找出水平線、心點，以及分佈在心點兩側的消失點，然後以仰視的角度，從不同的消失點拉出不同方向的線條，構成仰視的建築。

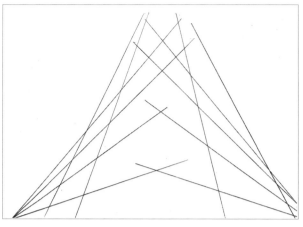

1 以一張實景的照片或圖片來作為參考，在畫面中找出水平線、心點和3個消失點，以水平線為準，從3個消失點延伸出線段，構成簡單的輪廓線條，大致可以看出建築的透視角度。

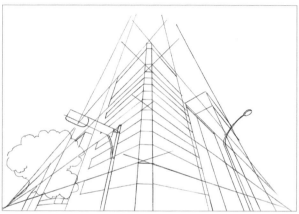

2 繼續參照照片或圖片，從消失點拉出線段，用以刻畫各個部分的細節線條，形成基本的建築輪廓形態，並加上路燈、樹木等等景物之後，大致的畫面結構就已經很明顯的呈現。

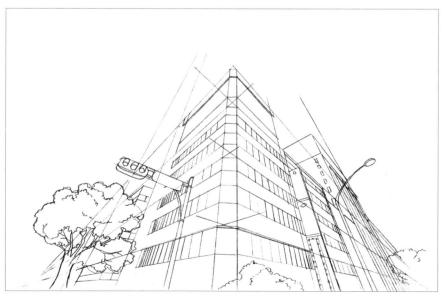

3 從消失點拉出更多的線條，更細緻的刻畫細節部位。

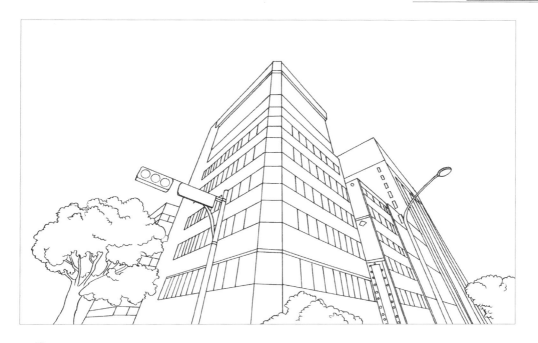

4 清理草圖的多餘雜線，為草圖勾上墨線，仰視的街景就成型了。

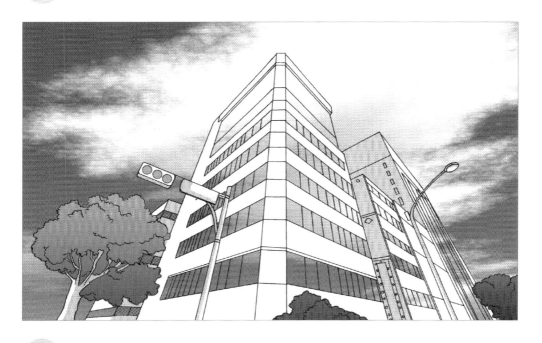

5 為天空、地面和陰影面加上網點，表現出質感，使層次更鮮明。

請按以下的範例圖步驟畫出仰視角度的建築物。

一、找出水平線、3個消失點。

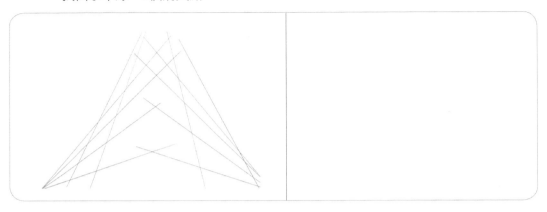

二、以仰視角度,從3個消失點拉出線條,形成建築物。

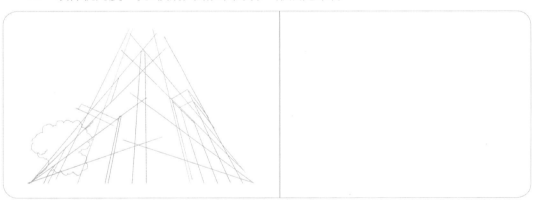

三、修飾畫面細節,完成仰視角度的建築物。

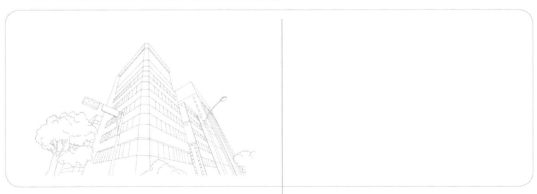

請按以下的範例圖步驟畫出俯視角度的建築物。

一、找出水平線、3個消失點。

二、以俯視角度,從3個消失點拉出線條,形成建築物。

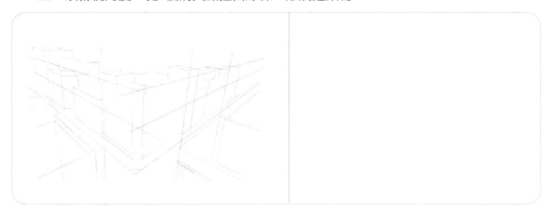

三、修飾畫面細節,完成俯視角度的建築物。

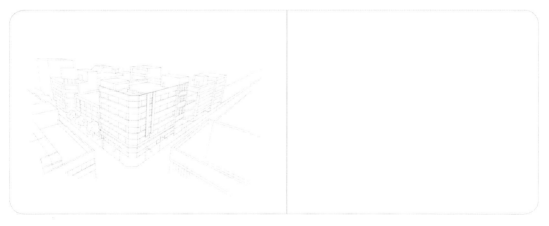

三、人物的遠近與透視的關係

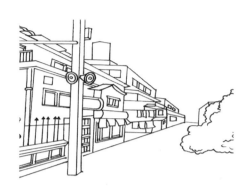

在一張背景中，加上人物，隨著遠近的變化，人物的大小有什麼樣的變化呢？讓我們來看看實例吧！

這是一張一點透視的街景圖。

這是一個正面視角下的人物。

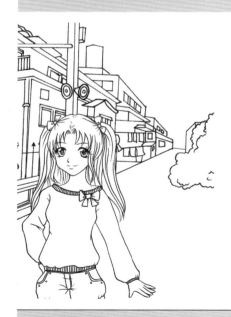

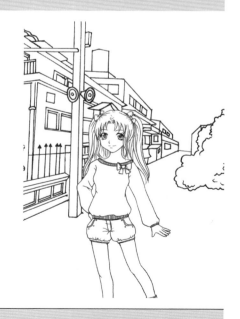

人物在近處時，離消失點較遠，人物顯得較大，下半身在畫面之外。

人物往後退一點時，離消失點相對較近，人物顯得較小一點。

人物再往後退一點時，離消失點更近一點，人物顯得更小一點。

人物繼續往後退，離消失點越近，人物小到已可以看到全身。

人物越往後退，離消失點越近，人物顯得越小，注意腳要在地面上。

人物接著後退，離消失點越來越近，人物變得更小了，注意整體的透視點一致。

一、請參照左圖，描繪出位於近處的人物。

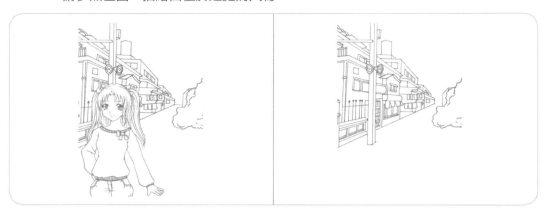

二、請參照左圖，描繪出位於略遠一點位置的人物。

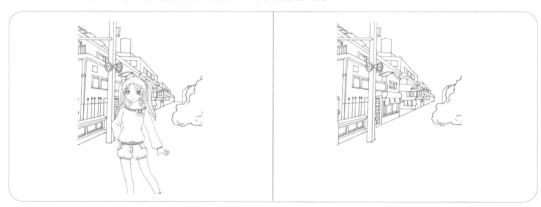

三、請參照左圖，描繪出位於景深更遠處的人物。

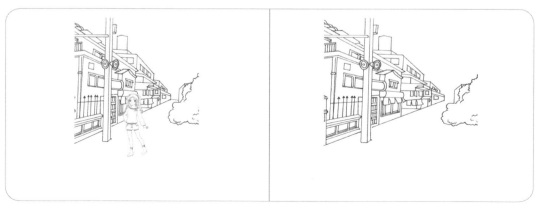

LESSON 3
構圖的基礎

這一課讓我們來研究構圖的基礎吧！

如何表現畫面，才能表達想要的效果？這就是構圖的奧秘所在了哦！
這一課讓我們來研究構圖的基礎吧！

一、什麼是構圖

構圖，簡單的說，就是構成一張圖畫的方式。

● 梵谷的名作「向日葵」

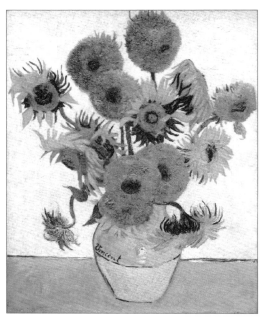

● 正確的構圖構成視覺優美的畫面

構圖一詞是英語COMPOSITION的譯音，為造型藝術的術語。它的含義是：把各部分組成、結合、配置並加以整理出一個藝術性較高的畫面。在《辭海》中談到，「構圖」是藝術家為了表現作品的主題思想和審美效果，在一定的空間安排和處理人、物的關係和位置，把個別或局部的圖象組成藝術的整體。

構圖是創作者在一定空間範圍內，對自己要表現的圖象進行組織安排，形成圖象的部分與整體之間、圖象空間之間的特定的結構、形式。簡言之，構圖是造型藝術的形式結構，包含全部造型因素與手段的總和。

在各種造型藝術中，構圖稱呼有所不同，例如繪畫的「構圖」，設計的「構成」，建築的「法式」與「佈局」，攝影的「取景」，書法的「間架」與「布白」等均指構圖。

使用正確的方式來構圖，是繪畫的基本。好的構圖才會產生好的作品！

二、 常用的構圖法

1. 黃金分割法構圖

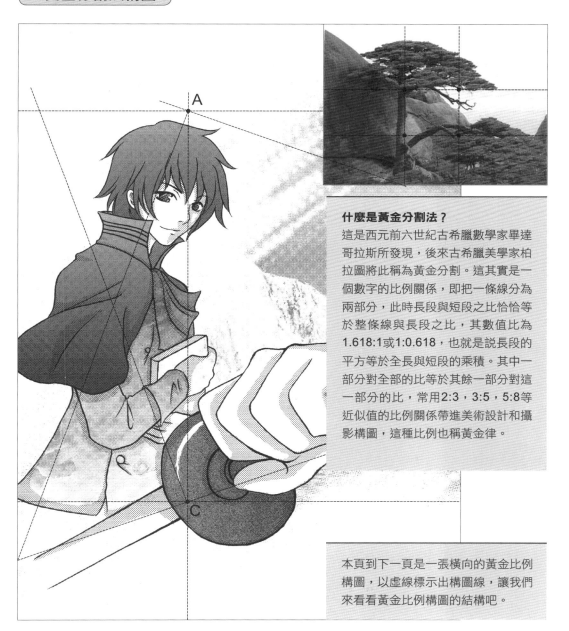

什麼是黃金分割法？

這是西元前六世紀古希臘數學家畢達哥拉斯所發現，後來古希臘美學家柏拉圖將此稱為黃金分割。這其實是一個數字的比例關係，即把一條線分為兩部分，此時長段與短段之比恰恰等於整條線與長段之比，其數值比為1.618:1或1:0.618，也就是說長段的平方等於全長與短段的乘積。其中一部分對全部的比等於其餘一部分對這一部分的比，常用2:3，3:5，5:8等近似值的比例關係帶進美術設計和攝影構圖，這種比例也稱黃金律。

本頁到下一頁是一張橫向的黃金比例構圖，以虛線標示出構圖線，讓我們來看看黃金比例構圖的結構吧。

例圖

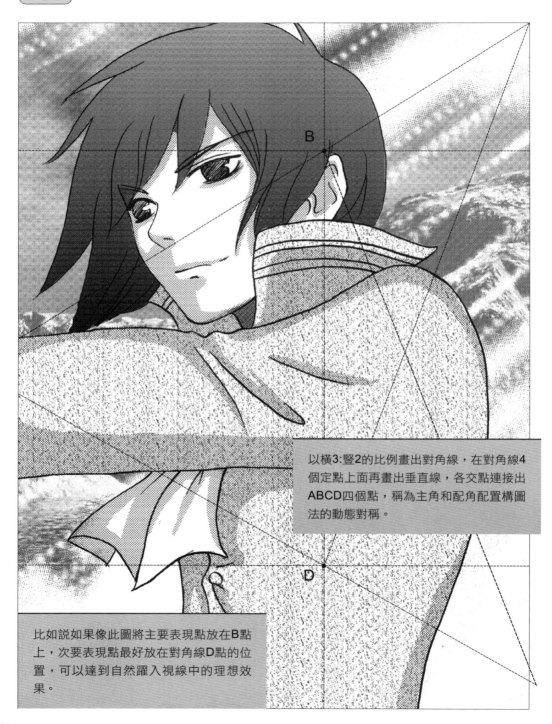

以橫3:豎2的比例畫出對角線，在對角線4個定點上面再畫出垂直線，各交點連接出ABCD四個點，稱為主角和配角配置構圖法的動態對稱。

比如說如果像此圖將主要表現點放在B點上，次要表現點最好放在對角線D點的位置，可以達到自然躍入視線中的理想效果。

2. 三角形構圖

什麼是三角形構圖？

首先，讓我們來看看右邊的圖片，這是一張鮮明的三角形構圖。

由此可以得知，三角形構圖通常是以三個相同性質的物、人或景構成畫面的三角形整體。由於三角形的三條邊是由不同方向的直線合攏而成，而不同的線條組成不同形式的三角形，產生不同的趨勢和變化，給人不同的感受。

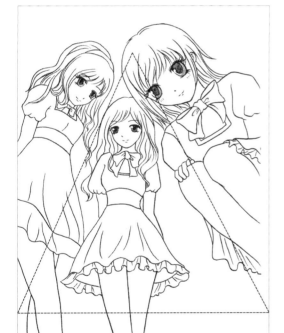

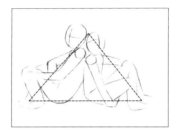 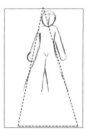

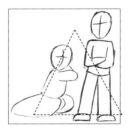 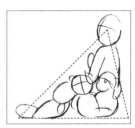

這是一張等腰三角形的三人構圖，像金字塔一樣，底邊與畫幅的橫線平行，兩條斜邊向上匯聚，其尖端有一種向上的動感。這種構圖在邊學上最穩定，在心理上給人安定的、堅實的、不可動搖的穩定感。

除了三人的三角形構圖，兩人和一人都可形成三角形的構圖，只要整體畫面呈三角形就可以了。

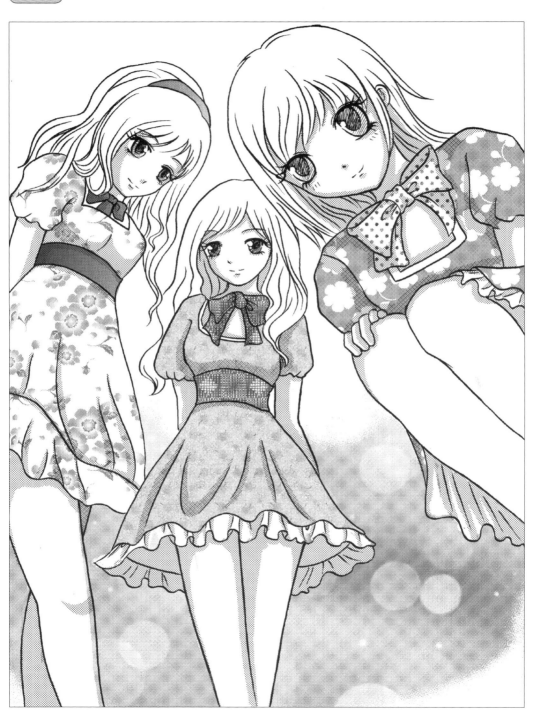

3. 圓形構圖

什麼是圓形構圖？
看看右邊的這張圖片，這是一張明顯的圓形構圖。圓形是封閉和整體的基本形狀，圓形構圖通常指畫面中的主體順序呈圓形趨勢。圓形構圖在視覺上可以產生旋轉、運動的審美效果。由於圓形中的圓是由彎曲的線條構成的，因此具有一種完美柔和之感。

以上這張圖，同樣也是三人構圖，不同的是這不是三角形構圖，而是圓形構圖。在圓形構圖中，如果出現一個集中視線的趣味點，那麼整個畫面將以這個點為軸線，產生強烈的向心力。圓形構圖通常情況下是規則的圓形，也可以是散點構成的不甚規則的圓形。

一人和四人也可形成圓形構圖，只要整體畫面呈圓形就OK。

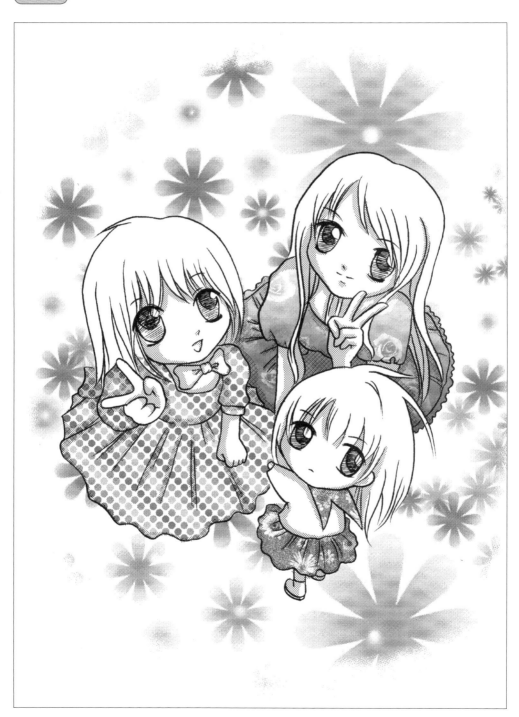

4. S形構圖

什麼是S形構圖?

右邊的圖片是一張S形構圖的肖像畫。S可以看作圓的演變,是兩個圓連接變形的一種形態。S形構圖就是一種富有變化的曲線構圖。這種構圖形式被公認極具美感,可以為畫面增添活躍的氣氛。

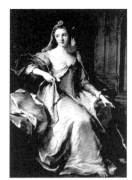

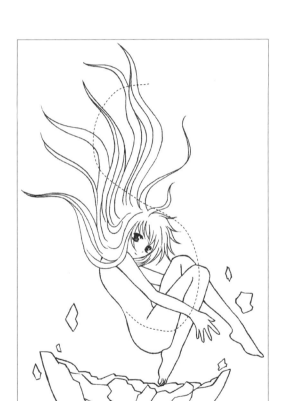

上面這張圖是一人構圖的S形構圖,將頭髮與人的身體描繪呈S形的形態,使得畫中少女的動作顯得更加柔美而富有動感。

一人構圖的S形構圖,除了可以構成為正S形外,也可靈活的變化S形的方向,變化為如倒S形或橫S形。

5. 隧道形構圖

什麼是隧道形構圖？

右圖是一張隧道形構圖的景物圖片。

所謂隧道形構圖，就是通過隧道或窗口窺視的感覺，將視線引導至畫面深處的構圖。在隧道最深處安置主角，將視線導向主角的身上。不知不覺中，讀者就被從客觀世界引導到主角所處的繪畫世界當中。

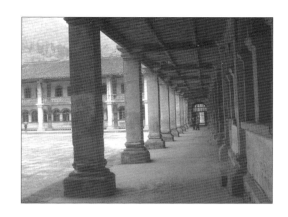

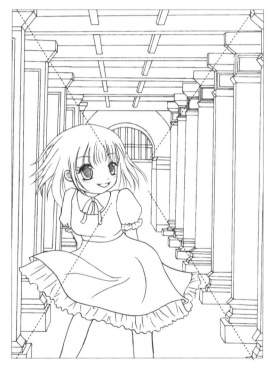

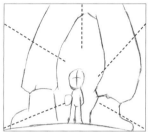

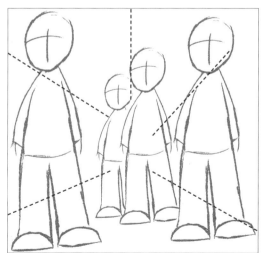

上圖是一張一個人的隧道形構圖，在景深之中的女孩位於透視點上，成為畫面的焦點。

隧道形構圖除了可以結合人物與背景，也可以採用人群的形式呈現，兩人或兩人以上都可以形成這種構圖。

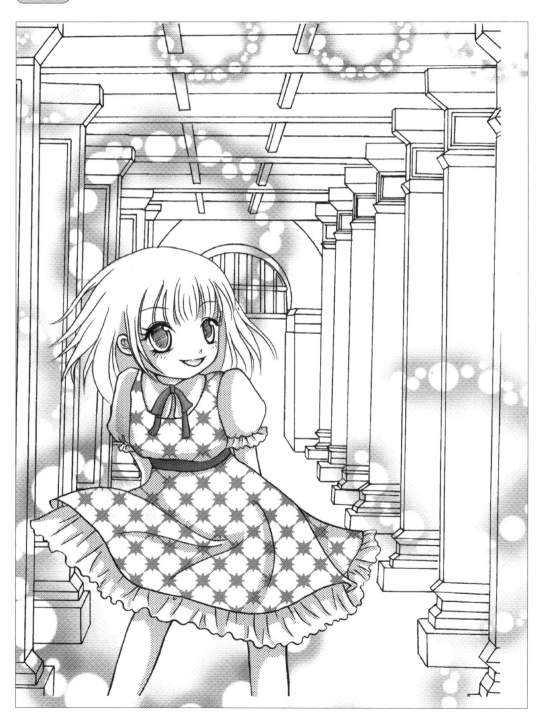

6. 對比形構圖

什麼是對比形構圖？

右邊的圖片是一張對比形構圖的圖片。
所謂對比形構圖，是指在左右（上下）兩
個對等的位置安置兩個對等的個性化事物
的對稱構圖法，此種構圖法通常是極端強
調兩個完全不同事物的對比。

這種構圖的主要目的，是要讓主角和配角
的個性產生比較而達到一定的效果。通常
是為了強調各自的區別。

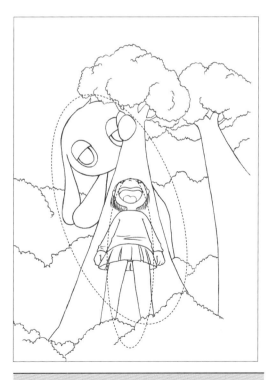

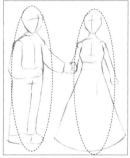

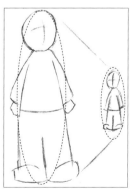

此圖是一張兩個人物的對比形構圖，主要
突出的是大小的對比。經由對比，小的人
物更突顯了大角色的巨大。

除了大小對比的構圖，還有男女對比的構
圖、遠近對比的構圖等等，相對特色鮮明
的角色都可形成對比。

練 習

請參照例圖，畫出各種形狀的構圖。

三、 誇張的漫畫構圖法

1. 平衡的破壞

◉ **規律的正三角形構圖**

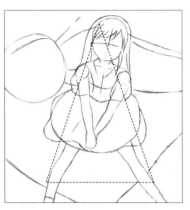

◉ **破壞平衡後的三角形構圖**

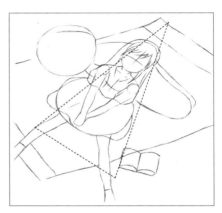

上左圖的草圖初稿在構圖時嚴格遵循正三角形構圖，畫面顯得有點死板。

於是將三角形的構圖稍稍做一點傾斜，形成上右圖的構圖，打破了死板的正三角形平衡，畫面立刻變得靈活起來了。

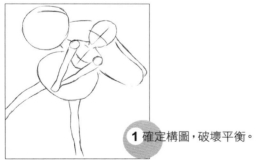

1 確定構圖，破壞平衡。

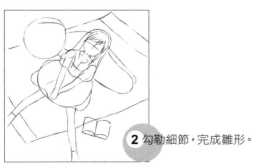

2 勾勒細節，完成雛形。

3 整理潦草的草圖，上墨線，完成。

2. 阻礙流向

● 規律的正S形構圖

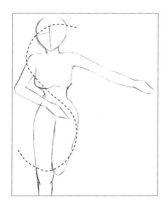

● 阻礙流向後的正S形構圖

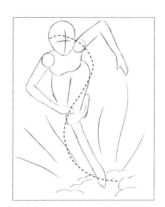

上左圖的初稿在構圖時嚴格的遵循正S形構圖,但人物動作卻因此不太流暢,畫面缺乏動感。

如果將S形的構圖方向阻斷,形成上右圖的構圖,人物動作立刻顯得流暢,畫面充滿了動感。

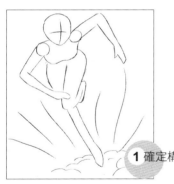

1 確定構圖,阻礙流向。

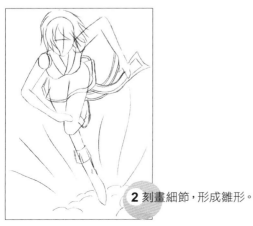

2 刻畫細節,形成雛形。

3 清理草圖的線條,勾墨線,完成。

3. 衝破畫面

◉ 規律的正面人物構圖

◉ 使人物手中的棍子衝破畫面

上左圖的初稿構圖時規律的概括了人物正面，畫面死板缺乏突出的感覺。

將人物手中的棍子朝向視線舉起後，衝破了平面的畫面構圖，整體畫面立刻充滿了衝擊感，構圖也顯得活躍起來。

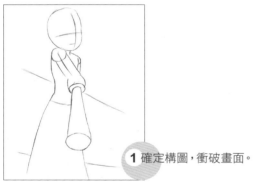

1 確定構圖，衝破畫面。

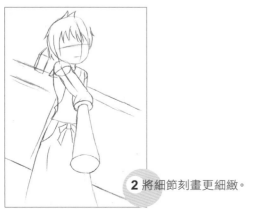

2 將細節刻畫更細緻。

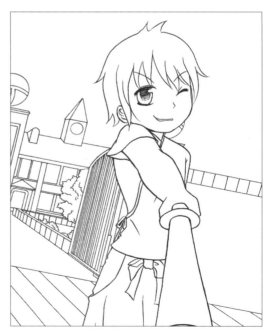

3 清理草圖的雜線，勾上墨線，完成。

4. 誇張放大

◉ 規律的正常比例構圖

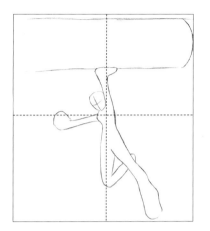

◉ 極端放大一腳之後的構圖

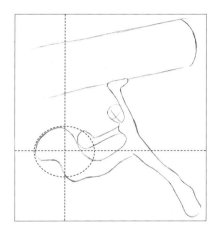

上左圖的構圖，人物比例大小雖然正常，卻缺乏畫面層次的表現力。
上右圖的構圖將人物的腳誇張放大，畫面立刻有了明確的層次感。

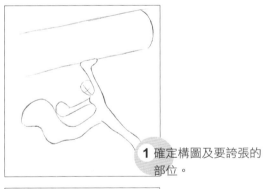

1 確定構圖及要誇張的部位。

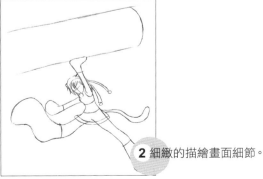

2 細緻的描繪畫面細節。

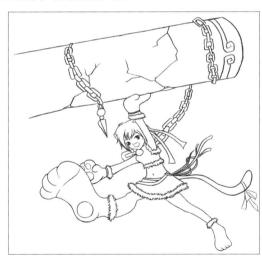

3 對凌亂的草稿進行整理，上墨線。

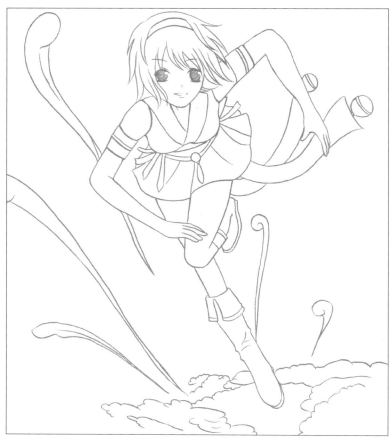

LESSON 4
單幅漫畫構圖表現

學習過構圖的基礎之後，要如何運用這些知識呢？華麗的、可愛的、科幻玄妙的或古香古色的單幅漫畫，究竟是如何創作出來的呢？

照過來，照過來，這一課講的就是如何應用前面學習到的知識，創作出各種畫面優美華麗的單幅漫畫來喲！

一、 不同人數的構圖表現

1. 一人構圖表現

一張圖裡只有一個人物，這就是一人構圖。重點就是要將視線焦點集中在人物上。

現在讓我們來看看一人構圖是怎麼完成的吧！

1 首先，決定構圖形態，也就是決定人物擺放的方式和位置。

2 其次，調整構圖形態，大致描繪出人物的輪廓。

3 接著，將人物頭髮的線條、衣物的皺褶描繪出來。

4 畫出眼睛等五官的大致輪廓，表現出人物的表情。

5 細緻的刻畫出人物的各個細節，並清理多餘的草稿線條。

6 為草稿勾上墨線，線稿就完成了。

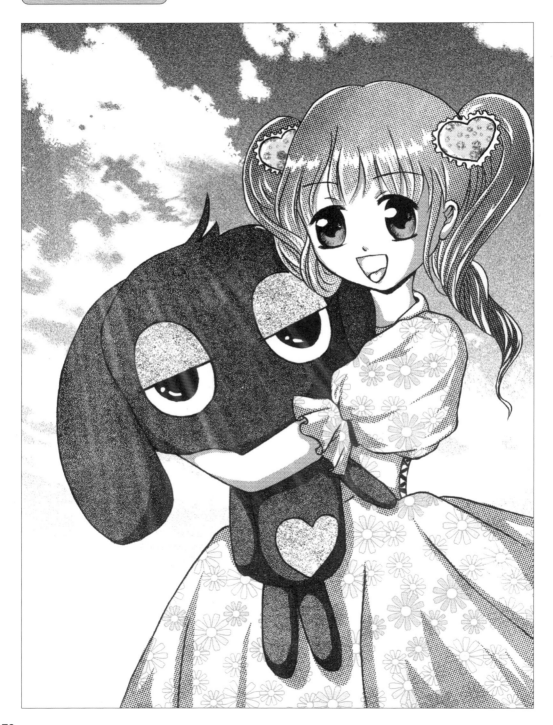

練 習

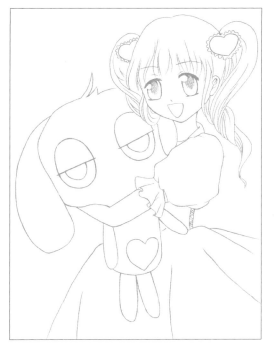

　　請按照上方的步驟，一步一步在右邊的
框中建構出一人構圖，並加以完成。

2. 兩人構圖表現

一張圖由兩個人物來構成,就叫兩人構圖。重點是要將視線焦點集中在兩個人身上。
接著來看看這張兩人構圖的完成過程吧!

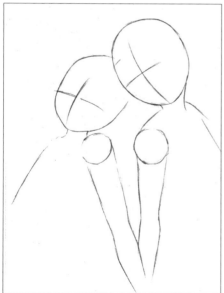

1 以簡單的圓和線條代表人物,擺放好兩個人物的位置。

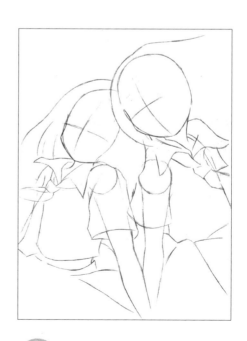

2 然後,對構圖做一點調整,並描繪出人物的大致輪廓。

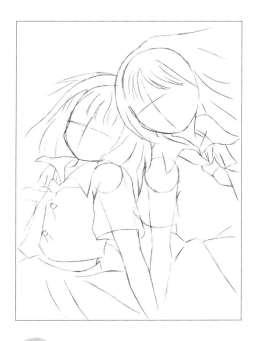

3 確定兩個人物的髮型和服裝，注意描繪出區別。

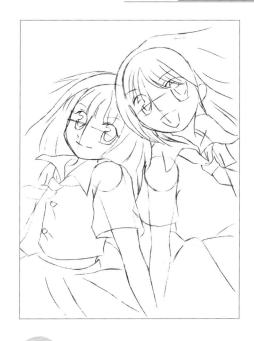

4 描繪五官，注意畫出區別，表現各自的不同性格。

5 刻畫整張圖的細節，並清理凌亂的線條。

6 上完墨線，兩人構圖線稿就完成了。

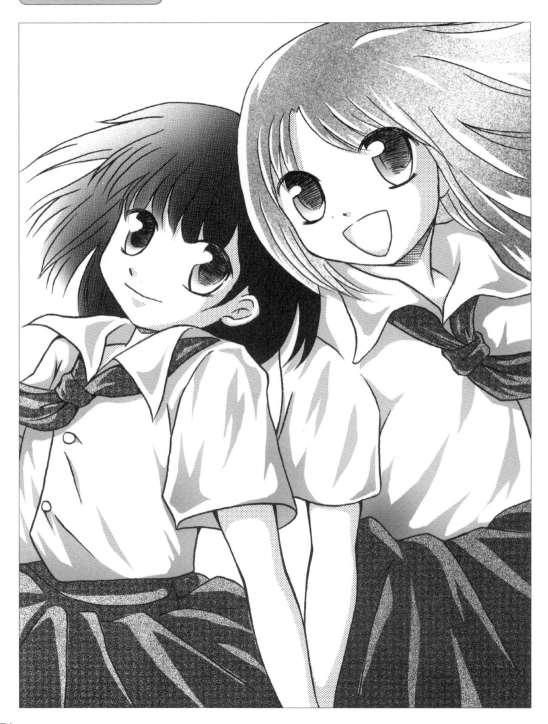

練習

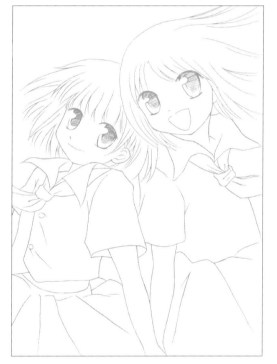

　　請按照上方的步驟,一步一步在右邊
的框中建構出兩人構圖,並加以完成。

3. 三人構圖表現

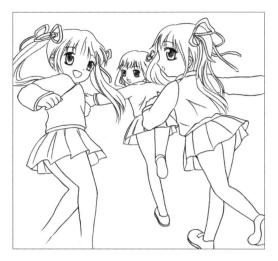

由三個人物構成的一張圖畫，叫做三人構圖。重點是主配角之分，主要視線要在主角身上。

接著來看看三人構圖的繪製流程吧。

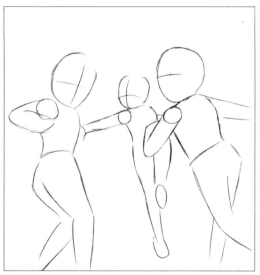

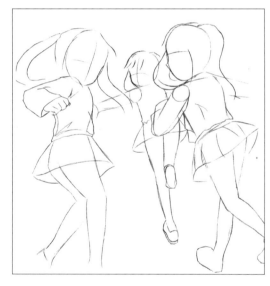

1 畫出簡單的圓和線條，代表三個人物，將這三個人物放在正確的位置，突出主角，分出層次。

2 構思出三個人物大致的不同造型，並簡單的勾勒出他們的形態和動作來。

3 詳細處理一下三個人物的頭髮和服裝的線條，注意一定要畫出區別，符合各自的性格設定。

4 描繪出五官。注意三個人雖然都是同齡的女孩，卻不是同一個人，要有明顯的差別。

5 增加細節的刻畫，讓人物更加立體。將草圖雜亂的線條修飾乾淨。

6 最後，為草稿描上墨線，精細的處理好五官，更動一點動作，線稿終於大功告成。

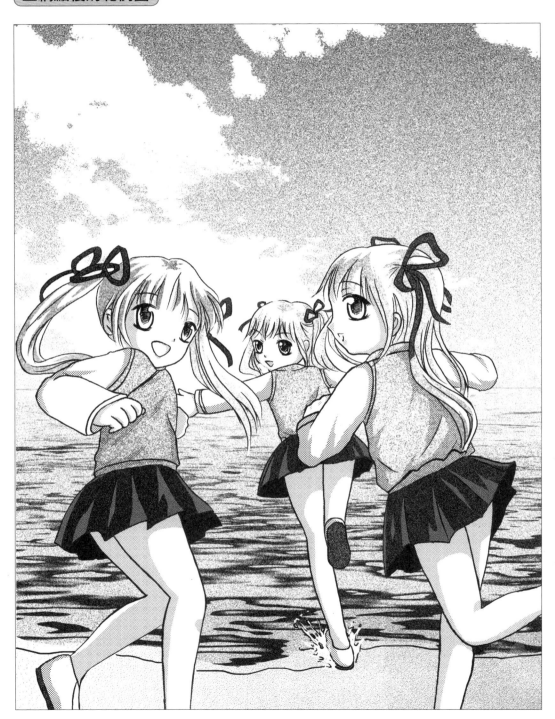

練 習

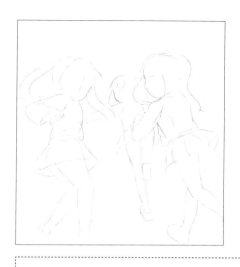

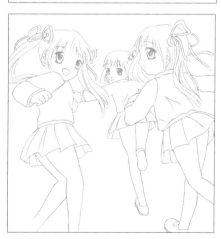

　　請按照上方的步驟,一步一步練習在框中繪出三人構圖,並加以完成。

4. 四人構圖表現

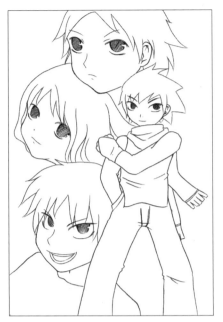

四個角色組成一張圖的構圖，叫做四人構圖。重點在於一定要突顯出畫面的重心。
讓我們來看看如何繪製一張四人構圖的漫畫吧！

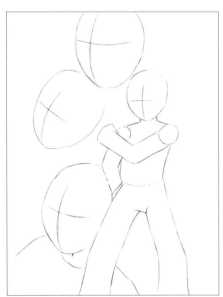

1 首先，用簡單的圓和線條構成人物，決定四個人物的主配構圖。

2 接著是突顯主角，其餘三人採頭像表示，主角用全身特寫來描繪。

3 接下來,大概的描繪四個人的髮型、服裝和性別區別。

4 決定四人的不同性格,畫出五官表情來表達性格。

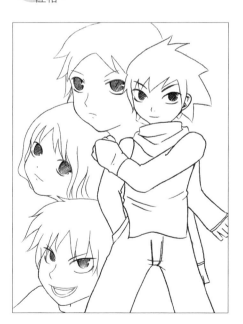

5 細緻刻畫人物的細節,並清理草圖線條。

6 最後上墨線,四人構圖線稿完成。

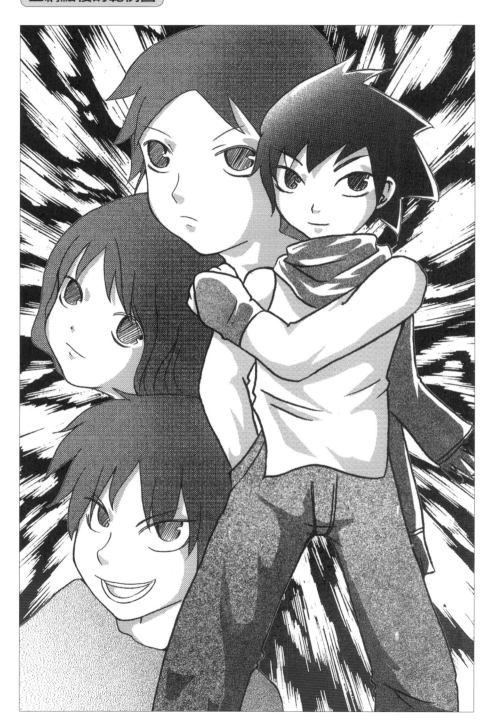

練習

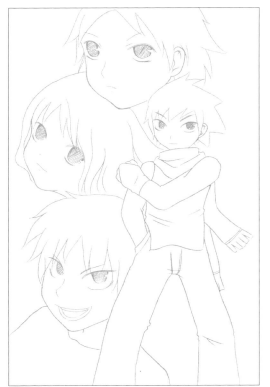

　　請按照上方的步驟，一步一步在右邊的框中繪出四人構圖，並加以完成。

5. 團體構圖

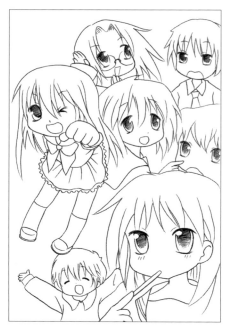

畫面由四個以上的人物組成叫做團體構圖。重點是突顯主角,配角之間也要分出鮮明層次。

團體構圖的繪製流程,就從下面來學習吧。

1 畫出簡單的圓和線條代表人物,將人物的位置決定好。

2 接著,將主角突顯出來,配角之中也要分出主配,有大有小分出層次。

3 大致決定各個人物的髮型和服裝。

4 畫出不同人物的不同五官表情,表達不同的
性格和背景。

5 刻畫人物的細節,清線,使畫面更加精細。

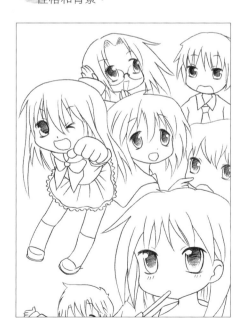

6 最後,給草圖上墨線,完成線稿。

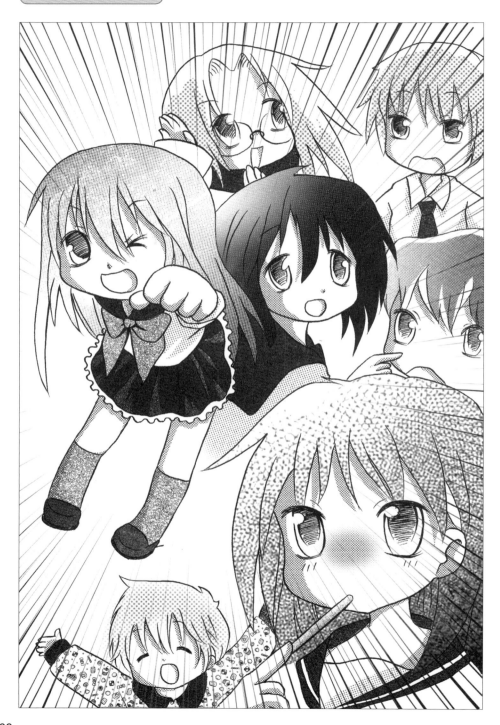

練習

　　請按照上方的步驟，一步一步在右邊的框中建構出多人構圖，並加以完成。

二、 主題漫畫的單幅表現

1. 校園

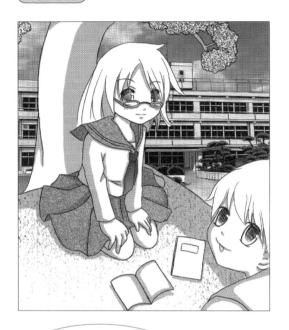

要如何表現「校園」單幅主題呢？首先當然要做出人物設定啦！

主角：小鈴

年齡14歲，愛讀書的三好學生，動漫社社長。

●「校園」主題的另一種單幅表現

每個主題的單幅表現並非只有一種表現方式，可以多方嘗試不同的畫法。

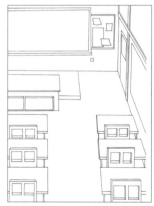

平時看上去嚴肅認真，有點凶……可是一旦摘掉眼鏡就變得很溫柔可愛。

上課的教室是小鈴和同學學習、玩鬧的主要活動場地。

1 做完人物設定後，先用簡單的圓圈代表人物進行構圖。

2 大略修飾出人物的造型，一個人的畫面有點單調，加上一個男生。

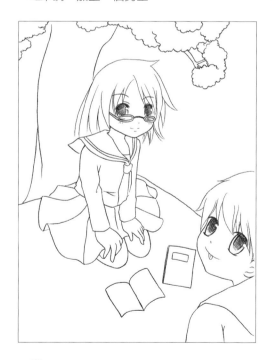

3 對人物的細部進行刻畫，並且添上背景。

4 在草稿完成後，清理線條，然後給草稿上墨線。

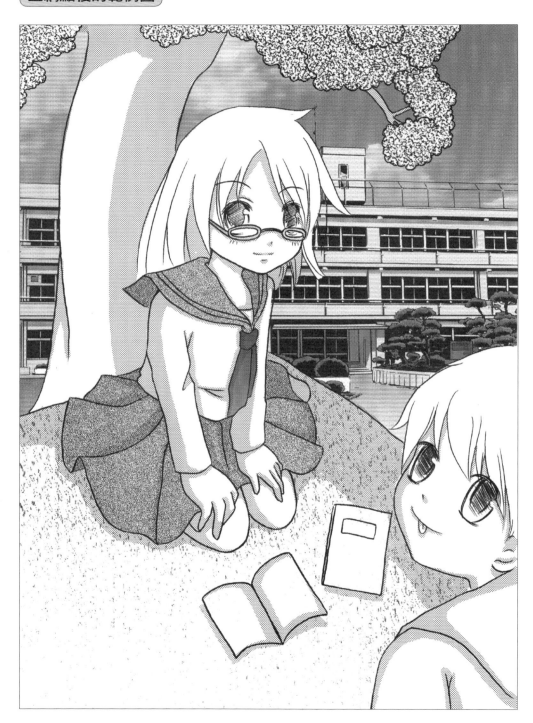

練習

2. 青春

「青春」與「校園」的主題有點相似，還是先從人物設定做起吧！

主角：少龍

年齡17歲，學生會主席，人緣與能力一樣好。

●「青春」主題的另一種單幅表現

每個主題的單幅表現並非只有一種表現方式，可以多方嘗試不同的畫法。

平時都是保持紳士迷人微笑的冷靜派，當然偶爾也有爽朗的笑臉。

一旦生氣，會馬上收起笑容，立刻有一股冷冷的光從雙眸中閃過，很可怕哦。

1 做完人物設定之後，畫出簡單的圓圈，進行基本的構圖。

2 參照人物設定，簡單勾勒出人物基本造型。

3 對整體畫面的細節進行細緻修飾，完成草稿。

4 將草稿凌亂的線條整理乾淨，並勾上墨線，完成線稿。

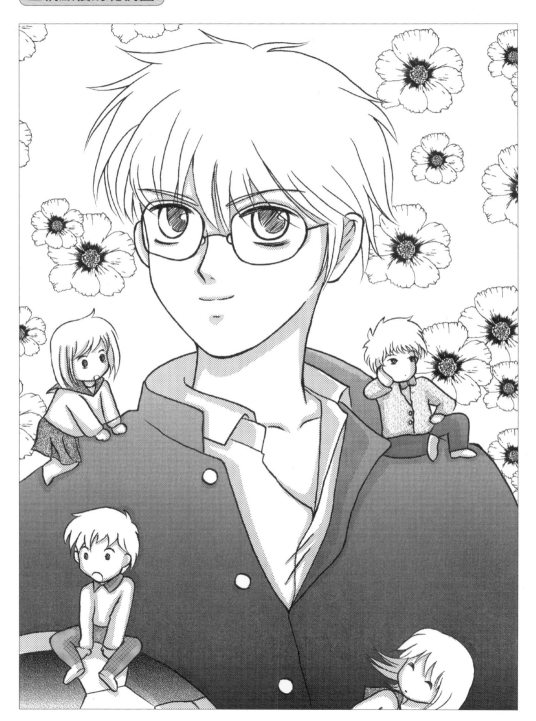

練 習

3. 歷史

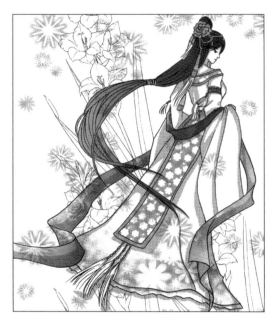

「歷史」的主題需要參考各種資料。人物的設定依然是首先必須完成的。

● 「歷史」主題的另一種單幅表現

每個主題的單幅表現並非只有一種表現方式，可以多方嘗試不同的畫法。

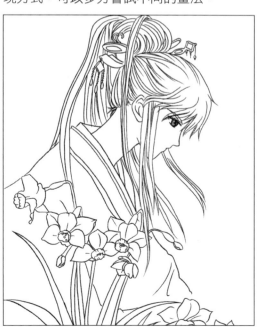

主角：聶嫣然
年齡15歲，唐朝人。相府千金，琴棋書畫樣樣皆精，個性自命清高又傲慢。

四下無人時，才會露出寂寞的表情，其實是個沒有朋友、生活不自由的孤單少女。

唐代的服飾比較豪放，女子裡面穿著抹胸，外著半臂、絲衣，披著色澤華麗的絲綢飄帶。

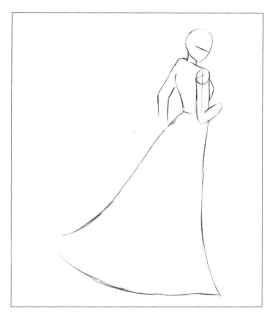

1 人物設定做好之後，以簡單的圓圈和直線做
構圖。

以人物設定為藍本，將人物的服裝和髮型等
大致描繪成型。

3 將細節的部分刻畫得更精緻，使畫面更豐富
細緻。

4 為草稿清線、修飾、上墨線。完成勾上墨線
的線稿。

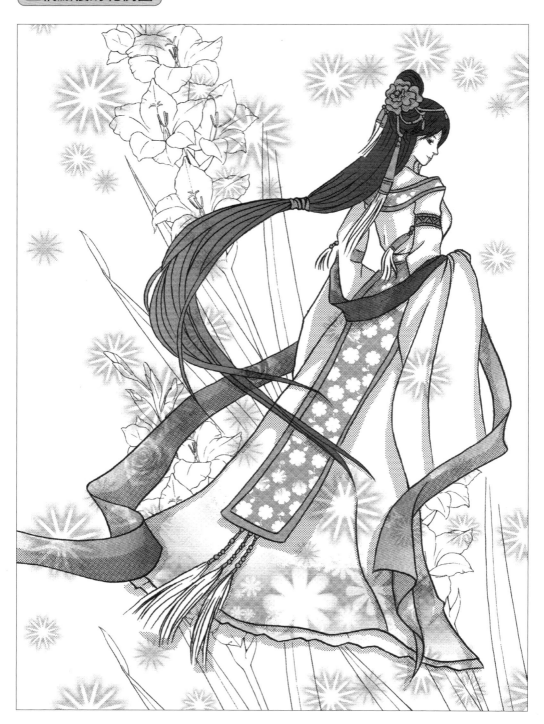

練習

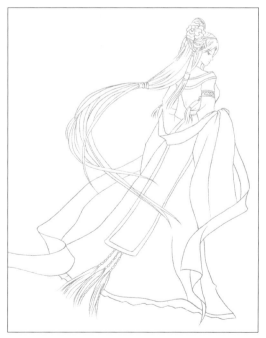

4. 奇異

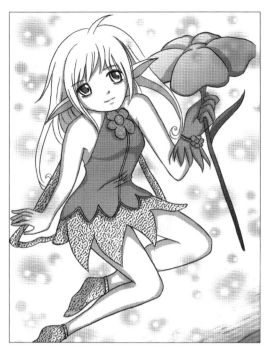

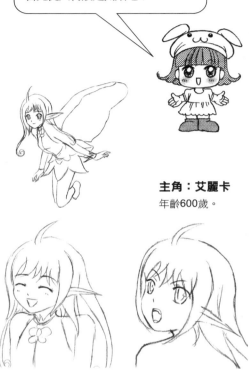

「奇異」的主題是想像力的發揮，首先從人物設定開始吧！

主角：艾麗卡
年齡600歲。

● 「奇異」主題的另一種單幅表現

　　每個主題的單幅表現並非只有一種表現方式，可以多方嘗試不同的畫法。

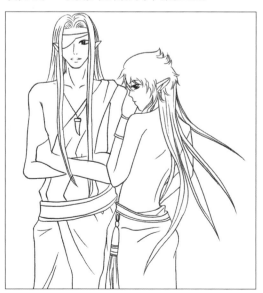

　　生長在「魔法之森」的精靈少女，是一個有一點害羞，性格溫柔的可愛女孩。

　　不過如果真的把她惹惱了，可會發生非常可怕的事情哦！

　　艾麗卡在森林中的小小的家：屋頂有可愛的花朵，是一處充滿歡聲笑語的樂園。

1 重要人物設定好之後，第一步當然是簡單的
 草稿構圖。

2 參照人物設定，描繪出人物的大致造型輪廓。

3 完善細節的描繪，仔細刻畫服裝、頭髮、人
 物五官等等。

4 完成基本的草稿後，擦去雜亂的多餘線條，
 並勾上墨線。

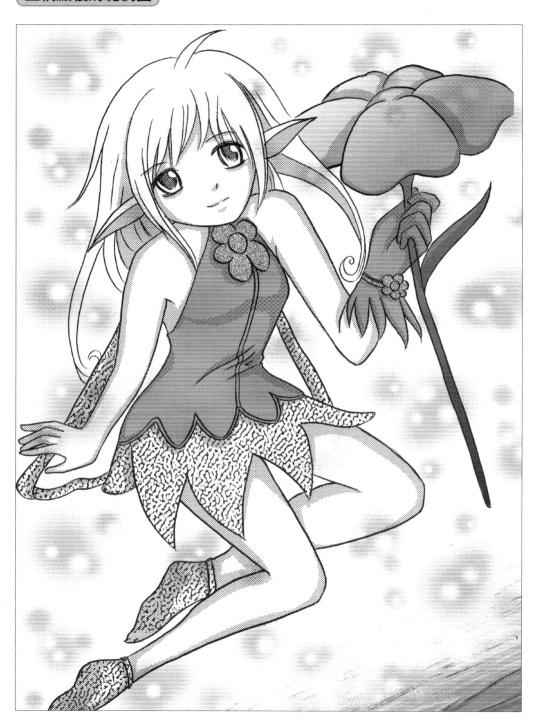

練習

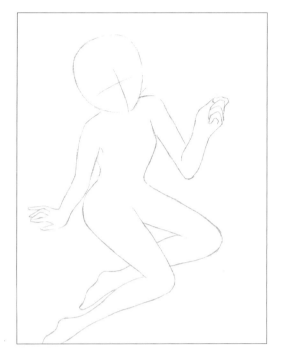
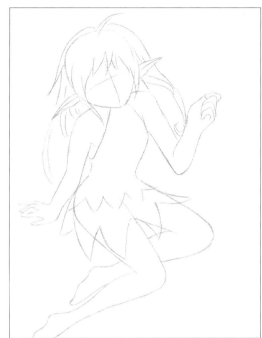
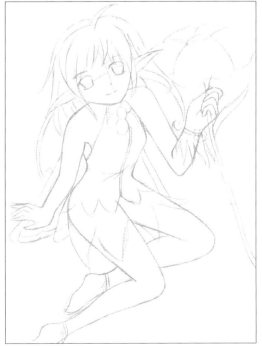
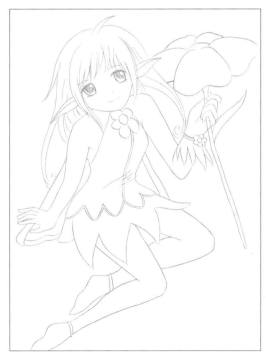

5. 科幻

「科幻」主題是科技+想像力。首先從人物設定開始吧！

主角：古麗
年齡18歲，冥王星星球執事候選人。

● 「科幻」主題的另一種單幅表現

　　每個主題的單幅表現並非只有一種表現方式，可以多方嘗試不同的畫法。

　　外表很可愛，很有能力。但是說話卻很毒的傢伙。

　　其實是一個心地善良、熱心腸、好奇心旺盛的小女孩。

　　古麗的光子鐮刀是她最喜歡的武器，可以斬斷宇宙飛船，威力十足。

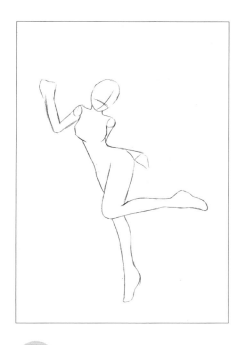

1 科幻人物設定完成後，簡單的對畫面進行構圖。

2 依照人物設定，將髮型、服裝等等加在人物的身上。

3 以人物設定為準，更細緻的描繪人物的各個細節。

4 將草圖的雜亂線條清理妥當，勾上墨線。完成線稿。

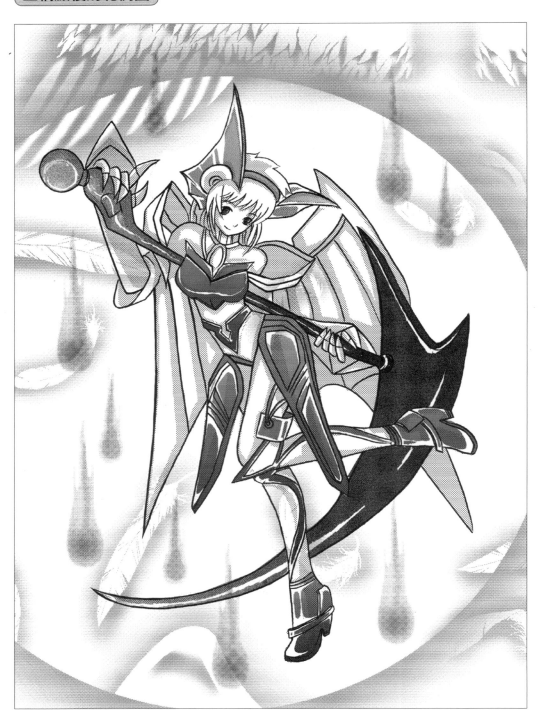

練習

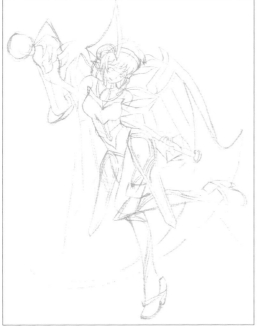

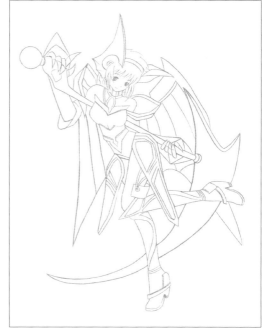

6. 可愛

「可愛」的主題是女孩子的強項，人物設定要做得Q版一點哦。

主角：葛蘿莉

年齡10歲。市立可愛街小學四年級小學生，擅長跳舞。

● **「可愛」主題的另一種單幅表現**

　　每個主題的單幅表現並非只有一種表現方式，可以多方嘗試不同的畫法。

　　實際上是個喜歡調皮搗蛋的小傢伙，最愛不動聲色的惡作劇。

　　超級任性，而且沒有外表那樣堅強，受到驚嚇到就會嚎啕大哭。

　　事實上，蘿莉的心地善良，是一個擁有很多朋友的好孩子。

1 人物設定之後，畫出簡單的圓圈和線條，作為人物構圖。

2 根據人物設定，為簡易構圖中的人物做造型。

3 參照人物設定為人物的細節做更細緻的調整。

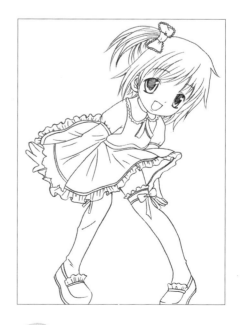

4 完成基本草圖後，清理其中的雜亂線條，並完成墨線的線稿。

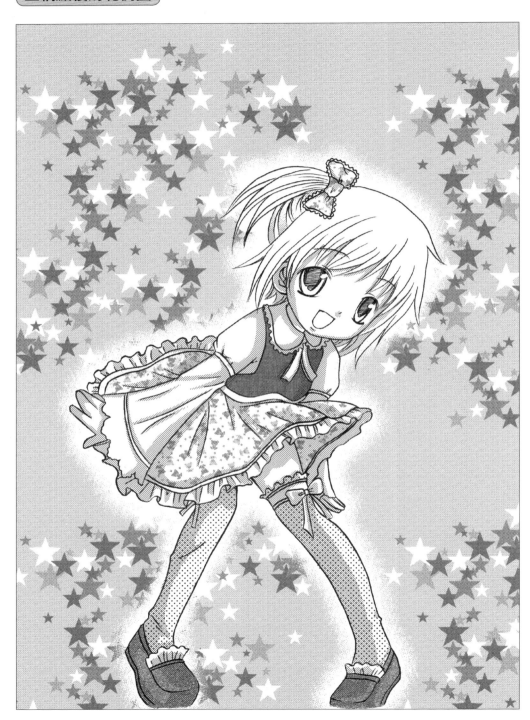

練習

請參照學到的構圖方式進行構圖。

本書由中國青年出版社授權台灣北星圖書事業股份有限公司出版

國家圖書館出版品預行編目資料
我要學漫畫. 3,透視構圖篇 / C.C動漫社編著.
　-- 初版. -- 臺北縣永和市 ： 北星圖書,
　2009. 04
　　面；　　公分
　ISBN 978-986-6399-00-8（平裝）
　1. 漫畫　2. 繪畫技法
947.41　　　　　　　　　　　　98006666

我要學漫畫3：透視構圖篇

發　　　行	北星圖書事業股份有限公司	
發 行 人	陳偉祥	
發 行 所	台北縣永和市中正路458號B1	
電　　　話	886_2_29229000	
傳　　　真	886_2_29229041	
網　　　址	www.nsbooks.com.tw	
E ＿ m a i l	nsbook@nsbooks.com.tw	
郵 政 劃 撥	50042987	
戶　　　名	北星文化事業有限公司	
開　　　本	170x230mm	
版　　　次	2009年7月初版	
印　　　次	2009年7月初版	
書　　　號	ISBN 978-986-6399-00-8	
定　　　價	新台幣150元　　（缺頁或破損的書，請寄回更換）	